KB008217

연필의 101가지 사용법

101 uses for a PENCIL

연필의 101가지 사용법

연필, 이 간단한 도구의 놀라운 쓰임새

피터 그레이 지음 | 홍주연 옮김

심플라이프

사랑하는 아내, 클레어에게
(여기서 밝힐 수 없는 연필 사용법을 하나 더 알고 있는)

시작하며

연필은 그다지 특별할 것 없는 물건 아닌가? 사람들이 가장 대수롭지 않게 여기는 도구다. 그리고 늘 우리 주변에 있다. 서랍 안은 어디에서 났는지도 모르는 연필로 가득 차 있게 마련이다. 정작 필요할 때는 안 보이는 게 문제지만. 연필은 쓰다 보면 닳는다. 연필을 깎고 남은 부스러기는 테이블보를 더럽힌다. 맨발로 밟으면 정말 아프다. 그렇다, 그다지 흥미로울 것이 없다.

하지만 이 간단한 도구의 놀라운 점을 생각해보자. 연필은 여러분이 맨 처음 사용법을 익힌 도구일 것이다. 아주 오래전부터 화가들은 연필을 사용해 그림을 그렸다. 수많은 소설과 시가 연필로 쓰였다. 세상을 바꾼 발명품의 구상도 연필 끝에서 시작됐다. 연필은 습기와 화학 물질, 빛에 강하지만 연필로 그은 선은 지우개로 쉽게 지울 수 있다. 배터리도 필요 없고 사용 설명서도, 온라인 지원도 필요 없다. 연필은 연필 그 자체일 뿐 아무것도 붙어 있지 않다. 그렇다. 이토록 간단하다. 바로 그것이 대단한 점이다. 이런 도구가 솜씨 좋은 손에 들어가면 놀라운 결과를 만들어낸다.

이 책은 예술가들이 연필을 사용하여 마치 연금술처럼 빈 종이를 '예술'로 바꿔놓는 방법을 알려줄 것이다. 여러분도 직접 그려보고 싶어질지 모른다. 대부분의 사람들이 그럴 테니 쑥스러워할 일은 아니다. 연필 한 자루와 그것을 다룰 용기만 있다면 놀라운 일들을 해낼 수 있다는 사실을 알게 될 것이다.

연필만큼 다루기 쉽고 섬세하고 용도가 다양한 미술 도구는 또 없다. 게다가 저렴하기까지 하다. 하지만 연필의 능력이 반드시 예술적인 분야에서만 발휘되는 것은 아니다. 실용적인 목적으로 쓸 수도 있고, 연필을 이용해 즐거움을 얻거나 장난을 칠 수도 있다. 이 책을 통해 우리는 연필 한 자루가 우리의 창조적인 욕구를 채우고, 다른 사람들과의 소통을 도와주며, 삶의 작은 문제들을 해결해주고, 잊고 있던 기쁨을 불러일으킬 수 있다는 사실을 알게 된다. 이 책을 읽다 보면 자연스럽게 현대 사회에서 연필이 여전히 중요한 도구라는 사실을 인정하게 되리라 믿는다.

2B or Not 2B?

연필이란 무엇이고 어떤 종류가 있는지 잠깐 알아보자. 연필은 그저 나무 사이에 흑연 심을 끼운 것 아닌가? 정확히 말하면 흑연이라는 광물을 분쇄해 점토와 섞은 다음 구워서 연필향나무라는 나무 속에 끼워 넣은 것이다. 북아메리카 서부에서 자라는 이 나무는 향이 좋고 부드러워서 연필로 만들었을 때 쉽게 깎을 수 있고 잘 쪼개지지 않는다.

우리가 아는 연필의 기원은 1564년으로 거슬러 올라간다. 이때 영국 컴브리아 주 보로데일에서 광대한 흑연 매장지가 발견되었다. 사람들은 처음에 이 물질을 납의 한 종류라고 생각했

고 그래서 연필심을 'lead'라고 부르게 되었다. 하지만 사실 흑연은 (연약한 우리 인간의 구성 물질이기도 한) 탄소의 한 형태다. 오랫동안 컴브리아 광산은 순수한 흑연의 유일한 산지였다. 오늘날에도 활발하게 생산되고 있으며 이곳과 가까운 케직에는 연필 박물관이 있다(www.pencilmuseum.co.uk).

흑연 가루와 점토를 혼합하는 비율에 따라 서로 다른 종류의 연필이 만들어진다. 부드러운 흑연은 검은색 자국을 남긴다. 따라서 연필의 등급을 나눌 때 B는 검은색(Black)을 뜻한다. 점토는 단단하기 때문에 자국이 거의 남지 않는다. H는 단단함(Hard)을 의미한다. 이 두 가지를 동일한 비율로 섞어 만든 연필이 HB 연필이다. 학생부터 직장인까지 가장 널리 사용하는 연필이다. 가끔은 F 연필이라고 부르기도 하는데 F가 무엇을 뜻하는지는 아무도 모른다.

HB 연필 외에도 연필의 종류는 9H(연필 자국이 거의 남지 않을 정도로 단단함)부터 9B(그냥 쳐다보기만 해도 번질 정도로 부드러움)까지 다양하다. 앞에 붙는 숫자는 단단한 정도 또는 검은 정도의 단계를 나타낸다.

단단한 연필은 빨리 닳지 않는다. 단단한 연필(H 또는 2H 정도면 충분하다) 한 자루만 있으면 거의 평생 쓸 수 있을 정도다. 전설적인 만화가 알베르 우데르조는 〈아스테릭스〉와 〈클레오파트라〉를 그릴 때 단단한 연필을 딱 한 자루만 사용했다. 반면 부드러운 연필은 62자루나 썼다. 부드러운 연필은 사용감이 훨씬 좋다. 2B(이 책에 실린 그림의 대부분을 이 연필로 그렸다) 정도가 가장 사용하기 좋은데 어쩌면 여러분은 4B나 6B를 선호할지도 모르겠다.

많은 경우 연필을 쓴다는 것은 그 심을 사용한다는 뜻이다. 일반적으로 작은 수동 연필깎이가 유용하게 쓰인다. 날카로운 칼로 깎으면 훨씬 만족스러운 결과를 얻을 수 있다. 연필심을 길게 깎을 수 있기 때문에 그림을 그릴 때 좋다. 사포를 써서 거의 칼처럼 날카롭게 깎는 사람들도 있지만 이건 그냥 할 일을 미루려는 것처럼 보이기도 한다.

TIP 연필을 떨어뜨리거나 함부로 다루지 말 것. 연필 안쪽의 심은 쉽게 부러지기 때문에 깎는 도중에 심이 부러져 나올

수 있다.

고무 또는 지우개에 대해서도 잠깐 설명해야겠다. 18세기에 새로운 물질이었던 고무는 연필 자국을 문질러 지우는 용도로 쓰였다. 그래서 '문지르는 도구(rubber)'라는 말이 고무를 뜻하게 된 것이다. 실수한 부분을 지우는 것을 주저하지 말자. 그림을 그릴 때는 필수적인 과정이니, 좋은 지우개를 마련해두라. 단단한 '플라스틱' 지우개, 부드러운 지우개, 잘 휘어지는 '퍼티' 지우개, 심지어 전동 지우개까지 종류는 다양하다. 대개는 어떤 지우개든 상관없다. 화방에 가면 쓸 만한 지우개를 살 수 있을 것이다.

TIP 둥글게 닳은 지우개는 칼로 다시 깎거나 깨끗하게 반으로 잘라 모서리를 날카롭게 만들 것.

이 책에서 설명하는 내용 대부분은 연필 한 자루만 있으면 할 수 있는 일들이다. 뭐, 지우개까지는 필요하다고 치자. 다른 건 필요 없다. 아니, 종이도 있어야겠지. 종이는 걱정하지 말자. 대부분의 경우는 값싼 종이로도 충분할 것이다. 이제 여러분은 연필과 긴 여행을 떠나게 된다. 도중에 힘들 때도 있겠지만 무리하게 애쓰지 말자. 비싼 미술용 종이를 더럽힐까 봐 조바심

을 낸다면 연필이 이끄는 대로 미지의 세계를 마음껏 여행하는 기쁨을 누릴 수 없음을 기억할 것.

 이제 서론은 그만 늘어놓고 본론으로 들어가자.

001

책에 메모하기

예전엔 학교에서 교과서를 나눠주면 참을성 없는 아이들도 다른 유혹을 뿌리치고 전에 쓰던 사람이 남긴 낯 뜨거운 그림이나 욕설 같은 걸 찾아보곤 했다. 우리는 그 시절과 별로 달라진 것이 없다. 여전히 책 속에 휘갈겨진 낙서를 보면 그냥 지나치기 힘들다. 메모는 생각하는 과정의 기록이고, 생각이란 흥미로운 것이니까.

책에 메모를 하면, 읽으면서 영감을 얻었던 부분을 다시 기억해낼 수 있고 그때 떠올랐던 아이디어를 되살릴 수 있다. 책의 목적이 무엇인가? 정보를 얻거나 깨달음, 즐거움을 얻는 것이다. 깨끗하게 보관해두었다가 여러분이 죽고 난 후 인정머리 없는 여러분의 사위가 쓰레기봉투 속에 던져 넣으라고 있는 게 아니란 뜻이다.

먼저 이 책으로 시작해보는 건 어떨까? 이런저런 생각을 하다 좋은 아이디어가 떠오르면 책 속에 적어보자. 본문에 밑줄을 긋고 싶은 마음이 든다면 필자로서는 더없이 기쁠 것이다.

※ 페이지 위쪽과 본문 사이사이에 그림을 그려라. 여백에 낙서를 해라. 필자의 그림에 여러분 나름대로 뭔가를 더 그려 넣어 꾸며도 좋다. 이 책을 자신만의 작품으로 만들어라.

002
여러 가지 선 긋기

'마크 메이킹(Mark Making)'이란 미술가들이 사용하는 용어로, 종이 위에 연필로 자국(mark)을 남기는 일을 뜻한다. 너무 당연한 얘기 같지만 이 자국의 종류는 매우 다양해서 질감, 명암, 대기, 장식 등 여러 가지 표현을 할 수 있다.

종이 위에 연필 자국을 내는 일은 우리 모두의 마음속에 깊이 간직된 즐거움이다. 어린아이들은 막대기를 들고 바닥을 찍으며 쿵쿵 소리가 나는 것에 기뻐한다. 그러다 그 막대기를 연필로 바꿔주면⋯⋯ 이게 뭐지? 자국이 남잖아! 점은 곧 선이 되고 선은 형태가 된다. 그리고 아이가 창조자라는 새로운 역할에 점점 익숙해지면서 이미지들이 탄생하기 시작한다.

사람들이 어린 시절의 기쁨을 잊고 지내는 것은 안타까운 일이다. 어린애처럼 되는 것은 나쁜 일이 아니다. 피카소는 아이들이 천성적으로 지닌 유쾌한 자유분방함을 되찾으려고 평생 애썼다. 종이 위에 연필로 거침없이 선을 긋는 일은 굉장히 즐거울 뿐 아니라 자신감 있고 능숙한 드로잉을 할 수 있는 확실

한 방법이기도 하다. 아마추어들은 그림을 그릴 때 불안한 나머지 불분명하고 희미한 선을 긋곤 하는데, 그렇게 하면 불분명하고 희미한 그림이 나올 뿐이다.

그냥 재미로 뭔가를 휘갈기고 끄적여본 지 얼마나 됐는가? 아무도 보지 않을 때 메모지 한 뭉치와 연필을 준비해 생각나는 모든 방법을 동원해서 이런저런 선을 그어보라. 굵은 선, 가는 선, 구불구불한 선, 삐죽삐죽한 선, 여러 가지 모양, 점, 덩어리 등등. 진하게도 그리고, 연하게도 그리고, 연필 쥐는 방법을 바꿔보기도 하고, 연필심을 세워서도, 눕혀서도 그려보자. 문지르고 휘갈기고 음영을 넣자. 되는대로 마구 그리면서 하얗고 깨끗한 종이 위에 부드러운 흑연을 문지르는 감각을 즐기자.

아마 여러분도 처음 선을 그을 때 약간 망설였을 것이다. 직선을 그을 때는 빠르고 자신 있게 그어야 좋은 결과가 나온다. 그러면 여러분은 이미 연필의 달인이 되는 길에 들어선 것이다. 연필로 그림을 그릴 때마다 자신감을 가지려고 노력하기를 잊지 말자.

공중 부양 마술

원리만 알면 사람들이 속아 넘어간다는 게 신기하게 느껴질 정도로 쉬운 마술이다. 하지만 자연스럽고 우아하게만 해낸다면 사람들은 깜짝 놀랄 것이고, 특히 어린아이들은 한참 동안 머리를 긁적거릴 것이다.

먼저 사람들에게 평범한 연필(긴 연필이어야 한다)과 아무것도 없는 여러분의 왼손바닥을 보여준다. 손바닥 위에 연필을 올려놓고 주먹을 꽉 쥔 다음에 손을 돌려 손등이 위로 향하게 한다. 이제 왼쪽 소매를 약간 걷고(그 안에 아무것도 숨기지 않았다는 것을 보여주기 위해) 오른손으로 왼쪽 손목의 아래쪽을 움켜쥔다. 그다음에 왼쪽 손을 펴면 사람들은 연필이 떨어지지 않고 손바닥에 붙어 있는 것을 보게 될 것이다. 여러분이 오른손 집게손가락으로 연필을 잡고

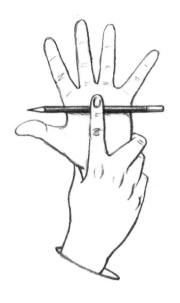

있다는 것만 모를 뿐.

　왼손을 아래쪽으로 꺾어 문제의 손가락이 보이지 않게 하면서 재빨리 다음 마술로 넘어가기만 한다면 사람들은 감탄하면서 끝까지 눈치 채지 못할 가능성이 높다.

004
선을 겹쳐 그리는 스케치

화가 지망생들은 그림이 쉽고 깔끔하게 그려지지 않아서 좌절하는 경우가 많다. 하지만 노련한 예술가들도 때로는 완벽한 선을 얻는 데 어려움을 겪는다는 점을 기억해야 한다. 그러니 자책하지 말 것. 적절한 테크닉만 익힌다면 소심하게 그어놓은 선들도 훌륭하게 바꿀 수 있다.

　레오나르도 다빈치 같은 대단한 화가들도 선을 여럿 겹쳐 대상의 윤곽을 느슨하게 잡으며 그림을 그리는 것이 일반적이었다. 처음부터 하나의 선으로 뚜렷한 윤곽을 그리는 것이 아니라 대략적인 선을 여러 개 그으면서 결과물을 도출하는 것이다. 거침없이 자유롭게 그릴 수 있을 뿐 아니라 운동감이 느껴지는 생생한 그림을 얻을 수 있는 방법이다. 다음(22쪽)의 그림은 필자가 인도의 테라코타 여신상을 보고 그린 것이다. 물론 움직이지 않고 고정돼 있는 조각상이다. 하지만 여러 선을 힘차게 휘갈기듯 그린 결과 마치 춤을 추는 듯 보이며, 실제와 달리 매우 가벼운 느낌을 준다.

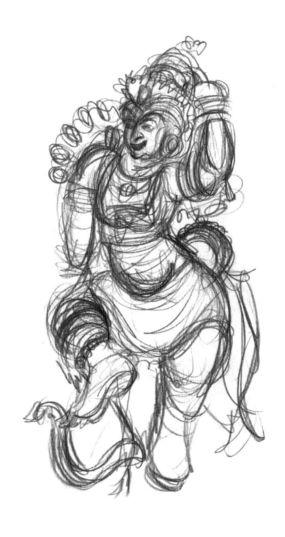

그림을 반드시 힘들게 그려야 하는 것은 아니다. 그리는 과정
이 즐겁다면 그것이 결과물에도 반영되게 마련이다.

005
줄자 대용으로 쓰기

길거리 상점을 돌아다니다가 여러분 방에 잘 어울릴 자그마한 캐비닛이나 여러분이 그린 훌륭한 그림에 딱 맞을 우아한 앤티크 액자를 발견했다고 상상해보자. 무작정 귀한 현금부터 내밀기 전에 아마도 그 물건의 크기가 적절한지 재어보고 싶을 것이다. 여러분이 줄자를 항상 가방 속에 넣어 다니는 사람이 아니라면, 이럴 때 어떻게 하겠는가?

 연필을 꺼내어 그 길이를 이용해 측정하면 된다. 연필의 길이는 상관없다. 집에 돌아와서 연필의 길이를 잰 후 물건의 길이가 연필 길이의 몇 배였는지에 따라 계산하면 되기 때문이다. 다만 측정한 결과를 적을 종이도
가방 안에 있어야 할 텐데……

006

형태가 불규칙한 사물 그리기

초보자들은 스케치를 '정확하게' 해야 한다는 것에 커다란 부담을 느낀다. 하지만 소재를 영리하게 선택하면 많은 수고를 덜고 두통도 줄일 수 있다. 초상화는 모델과의 유사성으로, 인체 드로잉은 비례와 관절의 표현으로, 건물 그림은 원근감으로 평가할 수 있을지 몰라도 파스닙(parsnip)이 양파에 비해 얼마나 큰지, 특정한 돌이나 나무의 형태가 정확히 묘사되었는지는 누가 알 수 있겠는가?

크기와 형태가 불규칙한 사물을 소재로 선택하면, 잘못 그린 그림처럼 보일 걱정 따윈 접어두고서 쉽고 자유롭게 그림 연습을 할 수 있다. 연습 과정을 살펴보자.

빠르게 그린 옆의 예시에서 필자는 주방에서 무작위로 선택한 (그리고 약간 지저분한) 채소들을 보기 좋게 배열한 뒤 그 양감과 형태를 대략적으로 묘사했다. 여러분도 해보고 싶다면 종이에 큼직하게 그리고(필자는 가로 25cm 길이로 그렸다) 재빨리 마무리하라. 그다지 힘을 들이지 않아도 그림의 뼈대가 금방 완성된다.

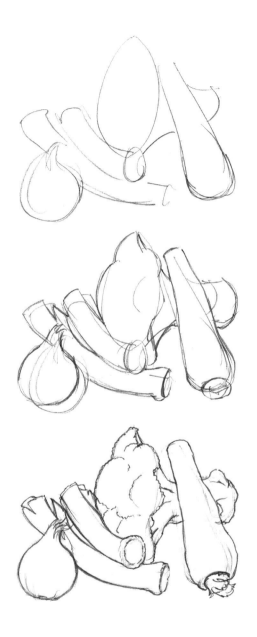

기본 형태를 잡은 후에는 조금 더 주의 깊게 대상을 관찰하면서 이곳저곳의 모양을 다듬는다. 정확하게 그릴 필요가 없기 때문에 이 또한 오래 걸리지 않는다.

이제 지저분한 연필 자국과 실수한 부분들을 지우고 채소들의 윤곽선을 정리한다. 모든 굴곡을 묘사하려고 애쓰지 말고, 채소마다 서로 다른 윤곽선의 특징을 포착하려고 노력하라. 시간은 15분 이상 걸리지 않게 한다. 결과가 마음에 들지 않으면 그림을 수정하지 말고 처음부터 다시 그리자.

채소들을 냄비에 집어넣기 전에 질감을 표현하고(41쪽 참조), 명암을 넣자(58쪽 참조).

007

콜 게임

콜린이라는 사람이 고안한 이 간단한 게임은 두 사람이 '지도' 위에서 서로 영역을 넓혀가는 놀이다. 지도는 그저 아무렇게나 위아래로 휘갈겨 그려도 상관없다. 어떤 형태라도 좋다. 물론 어느 정도 미학적인 면을 고려해도 나쁠 것은 없다. 미국의 모든 주의 형태를 본떠 그려도 되지만, 그런다고 게임이 더 재미있어지는 것은 아니다.

두 사람이 돌아가면서 각자 자신만의 방법으로 지도의 각 부분에 음영을 넣는다(각자 다른 방향으로 긋는 것이 가장 편하지만, 서로 구별되기만 한다면 어떤 방법이든 자유롭게 사용해도 좋다). 서로 맞닿아 있는 영역은 칠하면 안 된다. 한 점에서만 만나는 영역은 허용되지만 경계선이 붙어 있는 영역은 안 된다. 더 이상 새로운 영역을 칠할 수 없게 되면 그 사람이 패자가 된다!

008
기준선 긋기

여러분은 미술가들이 와인을 마셔 흐릿해진 눈으로 대상을 쓱 보고는 초인적인 정밀함으로 모든 윤곽과 디테일을 표현해낸다고 상상할지도 모른다. 하지만 사실 미술가들도 다른 모든 기술자들과 마찬가지로 약간의 준비 작업을 거쳐야 한다. 복잡한 과정은 아니다. 간단한 기준선 몇 개로 대략적인 뼈대를 잡아놓으면 그 위에 형태와 디테일을 표현하는 작업이 수월해진다. 연필은 지우기 쉽기 때문에 그림에 유용한 기준선을 마음껏 긋기에 완벽한 도구다.

간단한 주전자 그림을 예로 들어보겠다(30쪽). 알아보기 쉽도록 이 그림에서는 선을 꽤 선명하게 그렸지만 일반적으로 기준선은 H 연필 같은 단단한 연필로 아주 희미하게 긋는다. 이 주전자는 그리기 복잡한 부분도 있지만 기본적으로는 원통형 사물이다.

먼저 수직으로 중심선을 그었는데, 이렇게 하면 사물을 대칭적으로 그리는 데 도움이 된다. 그리고 주전자의 윗면과 아랫

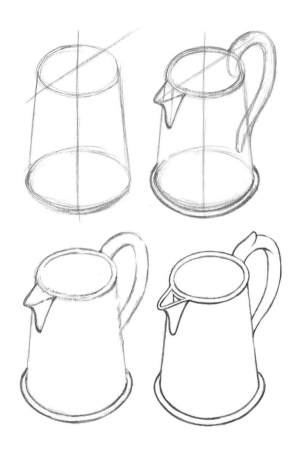

면이 될 타원형을 스케치했다. 타원형은 그리기가 쉽지 않지만 선을 반복적으로 긋다 보면 비교적 정확한 형태를 잡을 수 있다(004 참조). 완성된 드로잉에서는 아래쪽 타원형의 앞쪽 가장자리만 보이지만, 처음에는 타원형 전체를 그려야 더 정확한 형태를 표현할 수 있다. 그다음 두 개의 타원형을 선으로 연결

해 주전자의 측면을 그린다. 마지막으로 위쪽에 대각선을 그어 서로 반대쪽에 위치한 손잡이와 주둥이의 위치를 잡는다.

대략 그은 기준선 위에 주전자의 위아래 테두리를 그리고, 손잡이와 주둥이를 그려 넣는다.

전체적인 형태가 마음에 들면 모든 기준선과 필요 없는 선들을 조심스럽게 지운다. 그리고 더 부드러운 연필을 쓰거나 연필심을 좀 더 세게 눌러서 매끈하고 선명한 윤곽선의 드로잉을 완성한다.

009
부드럽게 소통하기

종이 위에 선을 그을 때 연필은 가장 좋은 도구다. 또 한편 '선을 긋다'라는 말에는 '한계를 짓다: 용인할 수 있는 수준이 어디까지인지 분명히 하다'라는 비유적 의미도 담겨 있다. 다른 이와 함께 사는 사람이라면 이러한 선 긋기의 필요성을 이해할 것이다. 여러분은 연필을 사용해 치즈에 이름표를 붙이고, 전화 요금 청구서에 메모를 하고, 같이 사는 사람에게 설거지를 하거나 쓰레기통을 비우거나 우유를 사야 한다는 사실을 상기시킬 수

있다.

　이러한 메시지들은 확실히 전달해야 하지만 말로 하면 자칫 시비조가 될 수 있다. 때로는 글을 쓰는 것도 상대의 감정을 상하게 할 수 있다. 기호와 그림은 친근한 소통의 도구다. 상대의 게으름을 탓하기보다는 귀여운 그림으로 좀 더 기분 좋게 뜻을 전달할 수 있다. 쓴 약을 먹을 때 약간의 설탕이 도움이 되듯, 연필은 집안을 화목하게 만드는 도구가 된다.

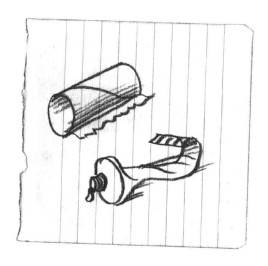

010
옆얼굴 그리기

사람의 얼굴은 언제나 그리기 좋은 소재다. 특히 주변에 아름다운 사람들이 많다면 말이다. 물론 그리기가 쉽지는 않지만 그다지 어렵지 않은 목표부터 잡으면 편한 마음으로 시작할 수 있다. 초상화를 그릴 때는 옆얼굴이 가장 그리기 쉽다.

일단 기본적인 비율부터 익혀보자. 성인의 머리를 사각형 하나에 꽉 차게 그릴 경우 위쪽 절반은 반원 형태의 두개골이 차지한다. 눈은 머리의 정 가운데에 위치하며 귀의 길이는 눈썹 위쪽부터 코의 아래쪽까지의 길이와 비슷하다. 코와 턱은 사각형 밖으로 돌출되며, 턱선은 곡선을 이루며 이어지다가 귀의 아래쪽에서 끝난다. 옆에서 본 눈은 삼각형 형태라는 것을 기억하자.

일반적인 옆얼굴의 형태를 익혔다면, 이제 실제 사람들을 모델로 그려보자. 먼저 옆 그림에서 왼쪽 위의 것과 같은 템플릿을 그려놓고 그 위에 모델의 특징을 입히는 것이 편하다. 그 옆 잘생긴 청년(아버지를 닮은 청년이다)은 템플릿과 크게 차이가 나

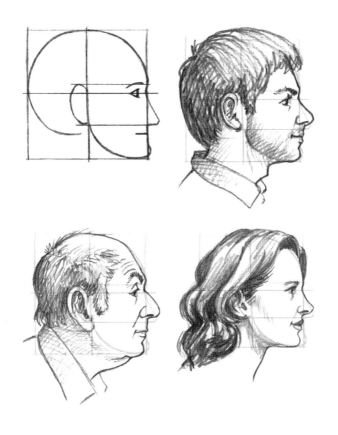

지 않는다. 눈이 움푹 들어가고, 코는 약간 짧아졌고, 턱이 좀
더 안으로 들어가긴 했지만 템플릿에 이목구비와 머리카락을
그려 넣은 정도에 불과하다.

그 아래, 짓궂어 보이는 노인은 조금 다르다. 나이가 들어서
젊은이들처럼 턱선이 각지지 않았고, 목은 군살이 약간 붙은

채 아래로 늘어져 있다. 귀는 계속 자라기 때문에(혹시 알고 있었는가?) 이 노인의 귀도 상당히 크다. 벗어진 머리와 주름들이 그의 나이를 짐작케 한다.

같은 템플릿을 변형해 여성의 얼굴도 그릴 수 있다. 다만 여성의 이목구비는 좀 더 섬세하게 표현해야 한다. 기본적인 특징은 크게 다르지 않다. 일반적으로 여성은 이마가 조금 더 튀어나오고 콧날 윤곽이 부드러우며 턱이 더 안쪽으로 들어가고 턱선도 둥글다.

얼굴의 특징과 이목구비 사이의 거리를 자세히 관찰하면서 연습하다 보면 밋밋한 템플릿을 실제와 닮은 모습으로 바꿀 수 있을 것이다. 만약 닮게 그려지지 않았다면 친절한 지우개의 힘을 빌려 원점으로 되돌리면 된다.

011

섬어라운드 기술로 연필 돌리기

연필을 능숙하게 돌리는 모습을 보면 눈을 떼기 어렵다. 잘난 척하듯 이런 기술을 선보이는 모습이 못마땅할 수도 있지만 사실 우리 모두 그런 기술을 몰래 흉내 내어보게 마련이다. '섬어라운드(Thumb-around)'는 가장 배우기 쉬우면서도 근사해 보이는 기술이다. 연필을 손가락으로 튕겨 엄지 주위로 한 바퀴 돌린 뒤 다시 손에 쥐는 방법이다.

이 기술을 쓰려면 꽤 긴 연필이 필요하다. 먼저 연필 뒤쪽을 엄지와 검지, 중지로 단단히 쥔다. 그리고 중지(또는 약지)를 안쪽으로 튕기기만 하면 연필이 돌아간다.

중요한 것은 연필을 돌리는 내내 엄지가 고정되어 있어야 한다는 점이다. 가장 중요한 손가락이 엄지다. 알맞은 힘으로 돌려주기만 하면 연필은 엄지 주위를 한 바퀴 빙그르르 돌 것이다. 여기까지는 쉬운 부분이다.

처음에 연필을 튕기면 검지가 자연스럽게 펴진다. 만약 그렇지 않다면 튕긴 후에 곧바로 검지를 펴는 습관을 들이자. 연필

이 돌아가는 아주 짧은 순간 동안 검지를 구부려서 돌아오는 연필을 받아야 한다.

모든 과정을 제대로 거치면 연필은 다시 편안하게 글씨를 쓸 수 있는 위치로 돌아와, 다시 고쳐 쥐지 않아도 곧장 뭔가를 끄적일 수 있을 것이다. 여러분의 손재주를 확실하게 자랑했다는 사실에 뿌듯해진 채로 말이다.

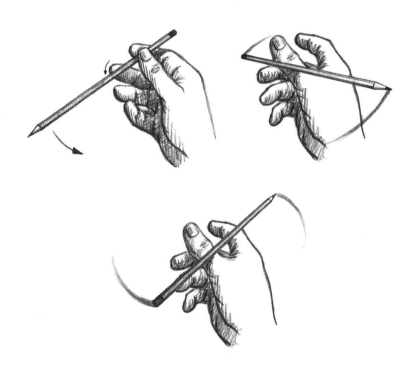

처음에는 모든 손가락이 의식될 것이다. 연필을 적당한 속도로 돌리는 것이 중요하다. 너무 느리면 아래로 떨어지고, 너무 빠르면 공중으로 날아간다. 연습을 많이 하면 별생각 없이 돌릴 수 있게 된다. 할 일이 없을 때 혹은 뭔가를 고민할 때 무의식적으로 연필을 돌리고 있는 자신을 발견하게 될지도 모른다.

TIP 연필 돌리기를 연습할 때는 바닥에 앉아서 하면 좋다. 연필이 날아가서 잃어버릴 확률이 적고, 멀리까지 가서 주워 올 필요도 없다. 연습할 연필을 많이 준비해두면 날아간 연필을 계속 주워 와야 하는 수고를 덜 수 있다.

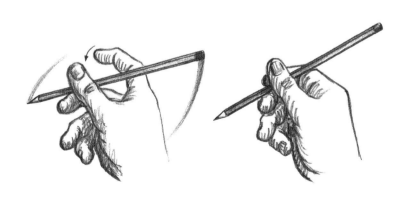

012
질감 표현하기

단순하거나 평범한 드로잉을 좀 더 실제와 가까운 느낌으로 완성하는 방법에는 여러 가지가 있다. 우리는 지금까지 기본적인 형태와 비례를 잡는 법을 배웠다. 모두 아주 중요한 방법이지만 여기서 더 배워야 할 것이 있다. 우리가 어디에 있든 주변을 둘러보면 사물마다 질감이 다르다는 것을 알게 된다. 여러분이 아무것도 없는 방에서 이 책을 읽고 있는 게 아니라면 어느 방향을 보든 육안으로도 서로 뚜렷하게 구별되는 표면의 질감이 보일 것이다. 예전에는 사물의 질감에 그다지 관심을 기울이지 않았을지 모르지만 자세히 들여다볼수록 세상에 얼마나 다양한 질감이 존재하는지 깨닫게 될 것이다.

연필은 아주 섬세한 차이까지 표현할 수 있는 놀라운 도구다. 하지만 수많은 종류의 질감을 전달하기 위해 연필을 그렇게 섬세하게 사용할 필요는 없다. 적절하게만 사용하면 선 몇 개만으로도 많은 것을 표현할 수 있다. 006(24쪽)에서 그린 채소로 돌아가보자. 우리는 모든 요소의 형태와 비례가 적절하게 잡힌

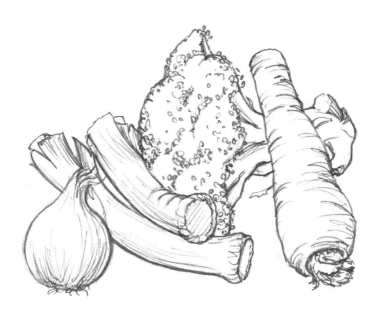

드로잉을 완성했다. 형태를 잡을 때 그랬듯 여기서도 중요한 것은 정확성이 아니다. 각 채소의 서로 다른 질감을 표현하는 것이 중요하다.

이 단계에서는 특별히 많은 선을 추가하지 않았다. 그러나 선 몇 개로 채소를 구별하여 보는 사람이 더 많은 정보를 얻고 각각의 차이점을 느낄 수 있게 했다. 양파의 표면에는 가느다란 선 여러 개가 위아래로 그어져 있다. 전체적으로는 구형이지만 그 형태를 감싼 곡선들이 드러나도록 그려야 한다. 양파의 사촌인 리크의 경우는 길쭉한 원통 형태 위로 가느다란 홈들이

파여 있다. 파스닙 위의 굴곡은 더 깊고 울퉁불퉁하다. 브로콜리 머리의 오톨도톨한 부분을 전부 그리려다간 미쳐버릴 수도 있으니 그러지 말자. 그저 브로콜리 특유의 질감을 몇 군데에 표현하면 된다. 나머지 빈자리는 보는 사람이 머릿속에서 채울 것이다.

이러한 표현법을 배우고 나면 그림을 그릴 때마다 무의식적으로 모든 사물에 질감 표현을 하게 될 것이다. 아래 그림은 필자가 오래된 박물관에서 본 먼지 쌓인 흉상을 스케치한 것이다. 원본의 재질은 도자기였지만, 연필 선 몇 개를 추가하여 부드럽고 유연한 머리카락과 피부의 느낌을 표현했다.

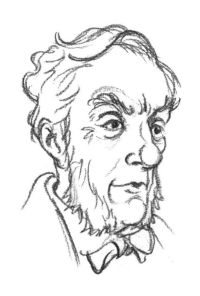

점 잇기 퍼즐

쉬워 보이지만 어떤 친구의 콧대라도 꺾어놓을 수 있는 퍼즐이다. 가로 3개, 세로 3개씩 총 9개의 점을 사각형 형태로 배열한다. 그리고 친구들에게 연필을 종이에서 떼지 않고 4개 이하의 직선으로 이 점을 모두 연결해보라고 한다. 간단한 문제다.

여러분도 직접 풀어보자. 생각만큼 쉽지는 않을 것이다. 친구들이 몇 번씩 실패해서 약간 기가 죽어 있을 때 답을 알려주자. 이 문제를 풀려면 사고의 전환이 필요하다.

먼저 오른쪽 맨 위 점에서 왼쪽 맨 아래 점까지 대각선을 긋는다. 친구들은 아마 두 번째 선을 그을 때 깜짝 놀랄 것이다. 위쪽으로 직선을 긋되, 사각형의 위까지 연장하여 긋는다. 세 번째 선은 대각선으로 맨 위의 가운데 점과 오른쪽 가운데 점을 지나 다시 사각형의 바깥까지 연장하여 긋는다. 이제 수평으로 직선을 그으면 완성이다.

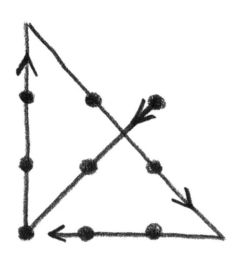

머리 그리기

우리는 늘 보는 주변 사람들의 얼굴을 잘 알고 있다고 여긴다. 그러나 사실 우리는 단지 상대의 반응을 판단하고 표정을 읽는 데에만 익숙하다. 아이들의 그림을 보면 우리가 사람의 얼굴을 어떻게 인식하는지 알 수 있다. 필자의 아이들에게 사람의 얼굴을 사실적으로 그려보도록 했다. 아이들은 모두 눈을 머리 위쪽에 가깝게 그리고, 입은 실제보다 크게 그렸다. 눈과 입은 감정을 가장 명확하게 전달하는 부분이다. 아이들은 코를 작게 그리고 귀는 나중에 그려 넣었으며 턱선이나 광대뼈, 이마, 주름 등

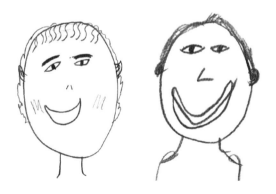

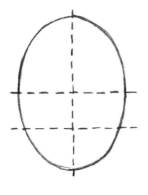

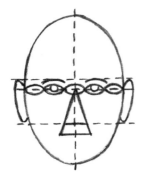

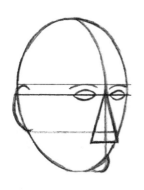

에는 아무런 주의도 기울이지 않았다.

그렇다면 우리는 아이들보다 더 많은 것을 인식하고 있을까? 친숙하게 아는 얼굴일수록 정확하게 그리기 어렵다. 이때 기본 비율에 대한 지식과 기준선이 도움이 된다. 앞쪽에서 보면 사람의 머리는 타원형이고 이목구비는 대칭을 이룬다. 따라서 먼저 달걀 형태의 머리를 그리고 중심이 되는 수직선을 긋는다. 그다음 가운데에 수평선을 긋고 그 아래쪽을 한 번 더 반으로 나눈다.

눈은 수평 중심선에 위치한다. 사람들이 흔히 생각하는 것보다 더 아래쪽에 있다고 보면 된다. 눈의 너비는 머리 전체 너비의 5분의 1 정도 되고, 눈과 눈 사이의 거리는 눈 하나의 너비와 비슷하다. 눈썹은 눈 바로 위에 위

치하며 귀의 맨 위와 수평을 이룬다. 귀의 맨 아래는 코의 맨 아래와 수평을 이룬다. 수직선 위에 삼각형을 그려 코와 입의 너비를 가늠할 기준선으로 삼는다.

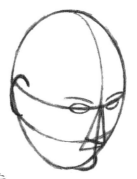

이제 좀 더 어려운 부분이다. 머리를 살짝 돌린 옆얼굴을 그릴 때는 수직 방향의 기준선이 곡선을 이루면서 눈썹부터 코와 입까지 둥글게 이어져야 한다. 이목구비의 형태도 둥글어진다. 턱은 좀 더 돌출되고 귀가 더 확실하게 보인다. 머리를 위나 아래로 기울이면 그리기가 더욱 복잡해진다. 이때는 수평 기준선 또한 머리의 형태에 따라 곡선으로 구부러지게 그려야 한다.

이렇게 하면 즉시 사용할 수 있을 만큼 비율이 정확하게 잡힌

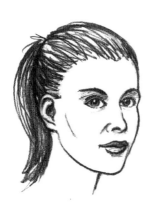

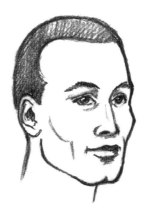

템플릿이 완성된다. 성인 남성이나 성인 여성이나 전체적인 비율은 동일하지만 각각의 이목구비를 자세히 관찰하면 성별 간의 차이가 매우 크다는 것을 알 수 있다. 앞 두 사람의 '이상적인' 얼굴은 모두 같은 템플릿 위에 그린 것이다. 눈을 더 크게, 코는 더 작게, 눈썹은 더 가늘게 그리면 더 여성적인 얼굴을 표현할 수 있지만 남성과 여성의 가장 큰 차이는 얼굴의 윤곽선과 턱선, 그리고 목의 굵기다.

이러한 템플릿을 사용해보면 얼굴의 비율에 대해 많은 것을 배울 수 있다. 물론 당연하게도 현실의 얼굴들은 서로 많이 다르다. 사람에 따라 코가 짧거나, 턱이 튀어나왔거나, 아래턱이 늘어졌거나, 입이 비뚤어져 있을 수 있다. 온갖 특징과 기형을 전부 관찰해 그림에 포함할 수는 없다. 하지만 아무리 못생긴 사람이라도 사람은 자기 얼굴에 애착이 있는 법이다. 이론적으로 올바른 비율을 몰라도 자기 얼굴을 잘못 그리면 한 번에 알아볼 수 있다. 그리고 여러분에게 그 사실을 알려줄 것이다. 그러나 안 좋은 평가를 받더라도 용기를 잃어서는 안 된다. 연습을 하다 보면 자연스럽게 모델과 닮은 얼굴을 그릴 수 있다.

TIP 초상화의 디테일을 생략할수록 더욱 우아한 얼굴이 완성되며, 모델도 결과에 만족할 것이다. 제일 눈에 띄는 주름만 그리고 나머지는 생략하자.

묘목 이식하기

묘목 이식은 모종판에서 싹을 틔운 어린 식물을 뽑아서 화분에 옮겨 심는 것을 뜻한다. 어린 식물은 분리된 공간에서 먼저 튼 튼한 뿌리를 내리게 한 다음 처음으로 '진짜 잎'(발아 이후 나오는 두 번째 잎들)이 나온 후에 옮겨 심는 것이 좋다. 연필의 모양과 크기가 이 작업에 적당해서 정원사들도 즐겨 사용한다.

배양토를 잘 눌러 담고 촉촉하게 물을 준 화분을 준비한다. 배양토 안에 연필을 찔러 넣고 이리저리 돌려 식물을 심기에 충분한 크기의 구멍을 만들어둔다. 튼튼하게 자란 묘목을 선택한다. 한 번에 하나씩, 이파리 부분을 부드럽게 쥐고(줄기나 뿌리를 잡지 말 것) 연필을 사용해 모종판에서 천천히 뽑아낸다. 뿌리와 흙이 최대한 많이 붙어 나오도록 한다. 연필로 뿌리를 받치면서 화분에 옮겨 심는다. 그리고 식물 주변의 흙을 연필로 살살 눌러 잎이 흙 속에 묻히지 않도록 한다. 식물이 위를 향해 서 있기만 하다면 조금 비뚤어져도 상관없다. 자연이 곧고 튼 튼하게 자라도록 보살펴줄 것이다.

모든 묘목을 옮겨 심고 나면 물뿌리개로 물을 주고 따뜻한 햇볕을 받을 수 있도록 창턱에 올려놓는다. 마지막으로 화분에 식물 이름을 표시한다. 라벨을 붙이거나 아이스크림을 먹고 남은 막대기를 흙에 꽂으면 된다. 연필로 이름을 쓰면 나중에 지우고 다른 화분에 재활용할 수 있다.

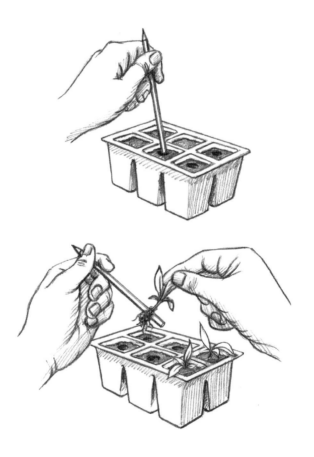

016
트레이싱

필자가 학생이던 몇 년 전(으흠)에는 드로잉을 종이나 연습장에 옮겨야 할 일이 많았다. 우리는 연필이 다 닳도록 온갖 지루한 방법으로 트레이싱을 하면서 사방에 시커먼 지문들을 묻히곤 했다. 이런 노력으로 단순한 필요는 충족할 수 있었지만 사실 그 지저분한 결과물들은 퍽 볼품없었다.

이제는 복사기와 프린터가 있기 때문에 더 이상 트레이싱이 필요 없다고 생각할지도 모른다. 미술가가 그림을 베껴 그린다는 것은 확실히 자존심 상하는 일이다. 하지만 다시 생각해보자. 미술가는 어떤 방법을 써서든 원하는 결과를 얻으려고 한다. 화가와 일러스트레이터들은 최종본을 그리기 전에 대강의 스케치를 먼저 하는 것이 일반적이다. 한번 그린 이미지를 왜 힘들게 다시 그려야 하나? 게다가 고쳐 그린 이미지는 원본의 매력을 똑같이 포착해내지 못할 때가 많다. 그래서 트레이싱을 하는 것이다.

전문가들은 대개 라이트박스를 사용한다. 라이트박스는 내

부에 조명이 달려 있고 그 위에 반투명 판이 붙은 상자 형태의 장치다. 이 위에 스케치를 고정하고 그 위에 새 종이를 올린다. 빛이 종이 두 장을 모두 투과하면서 스케치가 비치므로 쉽고 정확하게 트레이싱을 할 수 있다. 위쪽의 종이를 이리저리 움직이면서 스케치의 구성을 바꿀 수도 있다.

전문가의 작업실이 아닌 곳에서도 트레이싱이 유용할 때가

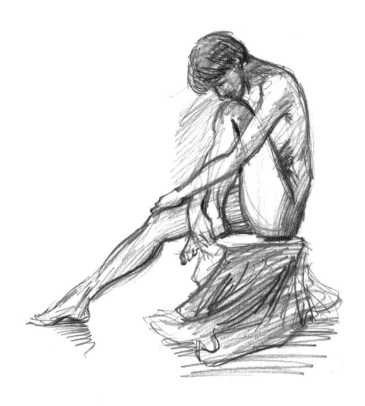

있다. 마음에 드는 스케치를 했지만 지저분하거나, 보기 싫은 실수를 했거나, 거슬리는 디테일이 있을 때. 지우개로 지우는 것만으로는 한계가 있다.

물론 여러분에겐 라이트박스가 없을 것이다. 아니, 혹시 있을지도? 사실 어느 집이든 방마다 라이트박스가 하나씩 있다. 스케치를 고정할 마스킹 테이프와 깨끗한 종이를 창가로 가져가

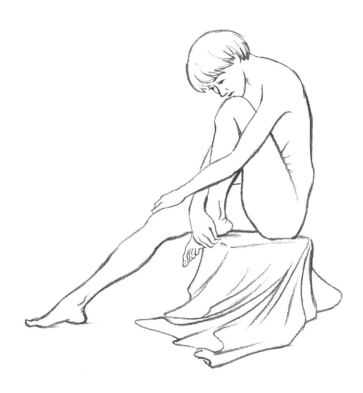

자. 창문으로 들어오는 햇살이 라이트박스만큼 환하게 그림을 비춰줄 것이다. 단단한 연필로 윤곽선을 따라 그린 후 책상에 앉아 수정하고 싶겠지만, 트레이싱 단계에서 곧장 윤곽선을 완성하는 편이 더 깔끔한 결과를 얻을 수 있다. 필요한 디테일을 모두 베낀 후에 책상으로 돌아가서 원하는 대로 그림을 발전시키자.

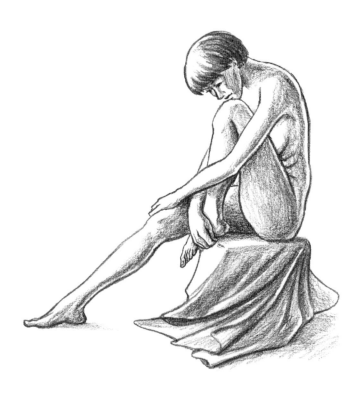

017
귀 장식하기

연필 애호가들에게는 안경 쓰기를 최대한 미뤄야 할 매우 중요한 이유가 있다. 그 이유를 여기서 설명하려 한다.

지금까지 이야기했고 앞으로도 계속 이야기하겠지만 연필을 휴대하고 다니면 매우 유용하게 쓸 수 있다. 재킷 주머니에 넣고 다니는 것도 괜찮지만 연필이 안감 속으로 들어가버리면 볼

품없게 이리저리 뒤져서 찾아야 한다. 바지 주머니에 넣으면 몸을 숙일 때 부러지거나 찔릴 위험이 있다. 가방 안에 넣는 건 피하는 게 좋다. 연필 하나를 찾기 위해 가방 안의 내용물을 전부 쏟아야 할지도 모르니까 말이다. 연필을 훨씬 편리하게 휴대하는 방법은 바로 귀에 꽂는 것이다.

연필을 귀에 꽂아두면 언제든 바로 사용할 수 있을 뿐 아니라 학구적이고 실용적인 사람으로 보일 수 있다. 안타깝게도 안경을 쓴 사람은 이 간단한 방법을 사용할 수 없다. 가엾은 빈센트 반 고흐도 이 방법을 사용하기 어려웠을 것이다.(엄밀히 말하면 이 내용은 〈귀의 101가지 사용법〉이라는 책으로 따로 출판해야겠지만.)

018

빛과 그림자

빛이 없다면 그림도 없다. 빛은 대상을 눈에 보이게 만들고, 형태와 깊이감을 부여하며, 주변에 공기를 채워 넣는다. 연필로는 빛을 그릴 수 없지만 빛이 닿지 않아 그림자가 생기는 공간을 그려서 그 존재를 보여줄 수 있다.

단계별로 살펴보자. 006(24쪽)과 012(40쪽)에서 그린 캐서롤 재료들로 돌아가자. 보기 좋게 비율을 잡고 질감을 표현했지만, 아직 실재감이 부족하다. 필자는 이 그림을 화창한 날 정원에서 그렸기 때문에 그림자가 아주 진하고 선명했다. 딱 좋은 조건이다. 먼저 각 채소가 드리우는 그림자의 형태를 그렸다. 빛이 뒤에서 비치고 있어서 그림자가 앞쪽으로 보기 좋게 드리워졌다. 채소에도 둥근 형태를 따라 그림자가 드리워진다.

이렇게 선명한 그림자를 표현할 때도 처음에는 아주 단순하게 시작한다. 먼저 부드러운 연필을 눕혀서 그림자가 진 모든 부분을 동일한 색조로 채운다.

드로잉을 할 때 가장 재미있는 부분은 대개 마지막을 위해 남

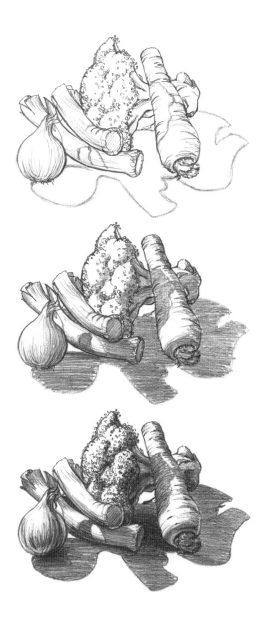

겨둔다. 이제 그림자가 진 부분을 주의 깊게 관찰하면서 가장 어두운 부분들을 찾아낸다. 그리고 이 부분을 가장 진하게 칠하면서 색조의 최대 범위를 잡는다. 그런 다음 그림 전체의 다양한 색조를 세밀하게 다듬는다.

TIP 눈을 가늘게 뜨고 관찰하면 색조의 단계를 구별하기 쉽다.

주변 사물들에 반사된 빛이 채소의 아래쪽을 비추는 모양을 관찰한 후 이러한 부분들에서 지우개로 연필 자국 일부를 지워냈다. 반사광을 포착할 줄 알면 빛과 그림자를 표현할 때 매우 효과적이다.

TIP 빛이 그림의 소재일 때는 사물 자체의 색조(예를 들면 브로콜리 자체의 진한 녹색과 같은)는 무시하고 빛과 그림자에만 집중하는 것도 좋은 방법이다.

019
등 긁기

"인간이란 참 대단한 걸작이야! 이성은 얼마나 고귀하고, 능력은 얼마나 무한한지! 모습과 움직임은 얼마나 특별하고 경이로운지, 행동은 얼마나 천사 같은지!"(셰익스피어의 희곡 〈햄릿〉 속 대사-옮긴이) 인간의 몸은 실제로 훌륭하게 만들어져 있지만 동시에 매우 약하기도 하다. 놀라운 힘과 섬세한 기능들을 수행하도록 만들어졌지만 사소한 불편함에 민감하기도 하기 때문이다. 그중 하나가 바로 등 한복판의 가려움이다. 무한한 능력을 가진 여러분의 두 팔이 닿을 수 없는 그곳 말이다. 도와줄 사람이 없을 때는 연필을 사용해 이 불편함을 해소하고, 갈망하던 기쁨을 얻을 수 있다. 연필 끝을 사용하면 두터운 스웨터 속도 긁을 수 있다. 단, 깨끗한 흰색 셔츠엔 연필 자국이 남을 수 있다.

트레이싱으로 캐리커처 그리기

인물을 실제와 닮게 그리는 것은 어려운 일이다. 누군가의 얼굴에서 그 인물만의 설명하기 힘든 개성을 포착하려고 필자가 얼마나 많은 시간을 보내고 얼마나 많은 연필을 썼는지 모른다. 그러니 인물의 특징을 심하게 왜곡해 그리는 것은 더 어려울 거라고 생각할 것이다. 하지만 놀랍게도 특징을 과장하는 일은 닮게 그리기보다 훨씬 더 쉽다. 다음의 설명대로 따라 하면 어려움은 더욱 줄어들 것이다.

　강렬한 이미지를 지닌 인물을 대상으로 삼아 연습하자. 그렇게 하면 닮게 그리는 데 실패하더라도 인물의 대표적인 특징(아인슈타인의 헝클어진 머리와 콧수염이라든가 처칠의 모자와 시가 같은 것)은 표현할 수 있을 것이다. 먼저 옆모습부터 그리자. 우리는 옆모습이 그리기 쉽다는 사실을 이미 알고 있다(010 참조). 이번에는 트레이싱(016 참조)을 이용해 그릴 것이다. 마치 속임수를 쓰는 것처럼 느껴지겠지만 여기에서는 여러분의 그림 실력보다 인물에 대한 해석이 더 중요하다.

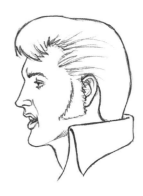

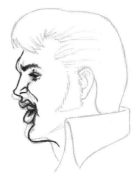

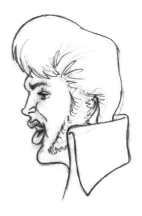

옆의 예시는 필자가 트레이싱으로 그린 엘비스의 그림이다. 엘비스를 싫어하는 사람은 없을 것이다. 먼저 적당한 크기의 엘비스 사진을 프린트한 후 그 위에 레이아웃지를 올려 그렸다. 레이아웃지는 애니메이터들이 인물을 반복해서 트레이싱할 때 사용하는 종이다. 아주 얇아서 아래가 비치기 때문에 매우 유용하며 가격도 무척 싸다.

레이아웃지를 한 장 더 올리면 처음 그린 그림이 비친다. 이제 종이를 이리저리 움직이면서 이곳저곳의 특징을 변형한다. 눈썹을 트레이싱해 그린 후 종이를 왼쪽으로 살짝 밀어 눈이 안쪽으로 더 깊이 들어가도록 했다. 입술도 과장해 그렸지만 처음 그린 드로잉을 대고 그렸기 때문에 더 쉽게 형태를 모방할 수 있었다.

이제 얼굴의 나머지 부분을 그릴 차례다. 모든 흥미로운 부분은 얼굴의 앞쪽에 몰려 있다. 얼굴 뒤쪽에 관심을 갖는 사람은 없기 때문에 많은 부분을 생략해도 좋다. 그냥 레이아웃지를 오른쪽으로 밀면 된다. 필자는 특히 인상적인 구레나룻을 표현하는 데 공들였으며, 엘비스의 독특한 앞머리를 더욱 강조했다. 앞쪽과 균형을 맞추기 위해 뒤 칼라를 높이 세웠다.

결과는 전체적으로 나쁘지 않지만 필자가 보기에 약간 엘비스답지 않은 부분이 있었다. 입술 크기를 키우자 얼굴 아래쪽의 형태가 전체적으로 변하면서 턱이 약해 보였다. 그렇다면 과장한 부분을 다시 수정해야 할까? 그렇지는 않다. 보통은 한층 더 과장하는 것이 좋은 해결책이다. 레이아웃지를 새로 올려서 이

캐리커처를 한 번 더 트레이싱한다. 이번에는 턱을 더 크게 그리고 코가 더 두드러지게 했다. 앞머리와 구레나룻, 칼라도 더 크게 그렸으며, 눈은 더 안쪽으로 들어가게 하고, 속눈썹의 길이도 늘였다. 이제 훨씬 나아졌다.

색조와 음영은 최대한 단순하게 넣자. 제법 그럴듯하게 그려졌다면 불필요한 해칭으로 그림을 망치지 말 것. 최소한의 색조로 머리카락의 질감을 나타내고, 얼굴의 음영은 약간의 무게감과 더불어 머리와 어울리는 '색'을 넣을 정도로만 표현하면 된다.

TIP 모든 특징을 과장하려 하지 말자. 어떤 부분을 크게 표현하면 다른 부분은 작게 그려야 한다. 처음부터 과장하고 싶은 부분과 그냥 놔두거나 생략할 부분을 정해놓고 시작한다.

021
음료 젓기

요즘은 마실 것에 설탕을 넣는 사람들이 점점 줄어드는데, 이는 음료를 잘 저어야 할 필요성이 점점 사라진다는 뜻이다. 다들 스푼으로 대충 저으면 충분하다고 생각하는데 이렇게 하면 마지막에 끈끈한 설탕 덩어리를 맛보게 된다. 게다가 찻잔과 받침과 티스푼을 함께 대접받는 일이 얼마나 자주 있겠는가? 아마

일 년에 한 번 외숙모 댁에 갔을 때뿐 아닐지.

누가 여러분에게 차를 한 잔 대접했을 때 다시 잘 저어달라고 말한다면 무례해 보일 것이다. 그러니 귀에 꽂아둔 여러분의 믿음직한 연필을 빼서 아무도 보지 않을 때 슬쩍 저어라. 대접한 사람의 기분을 상하게 하지 않으면서도 제대로 저은 차를 마실 수 있다.

차가 아니라도 걱정할 것 없다. 커피를 저을 때도 연필은 똑같이 제 역할을 할 테니까. 조금 남은 카푸치노에서 맛있는 거품만 건져낼 때도 쓸 만하다.

022
연필을 눕혀 그리기

여러분은 연필을 어떻게 잡는가? 바보 같은 질문 같겠지만 이에 대한 대답은 다양하게 나올 수 있다. 평범하게 글씨 쓸 때처럼 연필을 잡으면 그림을 그릴 때 제약이 생긴다. 도구를 잡는 법을 바꾸면 새로운 가능성들이 열린다. 예를 들면 많은 화가들은 스케치의 기준선을 그을 때 엄지와 네 손가락으로 연필을 느슨하게 잡는다. 이렇게 하면 팔 전체가 움직이는 방법이 바뀌기 때문에 흐르듯이 부드럽게 선을 그을 수 있다(054 참조). 그림의 세부를 다듬을 때는 연필을 거의 수직에 가깝게 세우는 게 일반

적이다. 이렇게 하면 손가락의 움직임을 아주 섬세하게 통제할
수 있다. 어떤 방법이 맞는지 이것저것 시험해보자. 연필 잡는
법을 바꾸면서 같은 소재를 여러 번 스케치해본다.

한 가지 유용한 방법은 연필을 거의 수평에 가깝도록 눕혀서
연필심의 측면으로 그림을 그리는 것이다. 이때는 연필심을 충
분히 길게 깎아야 한다. 이 방법을 쓰면 넓은 부분을 신속하고
고르게 채울 수 있어, 빠른 스케치를 할 때 큰 도움이 된다.

그림을 마무리할 때도 연필을 눕혀서 다양하게 농도를 바꾸
면서 칠하면 개성 있는 드로잉을 얻을 수 있고, 대상의 질감을
손쉽게 표현할 수 있다.

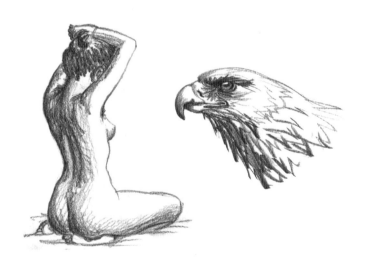

023

속옷 옮기기

자녀나 배우자, 룸메이트를 아무리 교육해도 침실 바닥, 소파 아래, 계단 위 등등에 아무렇게나 널려 있는 속옷과 마주치는 일은 피하기 어렵다. 섬세한 여러분과 달리 보통 사람들은 그런 게 아무 데나 떨어져 있어도 그다지 신경 쓰지 않는다. 땀에 젖

은 신체 부위를 온종일 감싸고 있던 물건이라면 신중하게 들어 올려 세탁 바구니에 넣어야 한다.

이때 연필이 다시 한 번 여러분을 구해줄 수 있다. 방법은 간단하다. 연필의 뒤쪽을 쥐고(최대한 길게 잡는 것이 좋다) 연필심을 기분 나쁜 속옷 속에 찔러 넣는다. 그다음 재빨리 손목을 위로 꺾어 이 끔찍한 물건을 바닥에서 안전하게 들어올린다. 팔을 앞으로 뻗은 채 세탁 바구니로 향한다. 손목을 다시 살짝 아래로 꺾으면 지저분한 속옷을 안전하게 바구니 안에 넣을 수 있다.

024
움직이는 그림 그리기

필자와 마찬가지로 독자 대다수도 애니메이션은 전문가의 몫이라고 생각할 것이다. 그들은 굉장히 인내심이 많은 사람들이다. 단 1초를 위해 그 어려운 그림을 24장이나 그려야 하는 일을 필자에게 맡겼다면 아마 〈판타지아〉 같은 작품은 나오지 못했을 것이다. 그런데 연필로 단 두 장, 그렇다, 단 두 장만 그려도 놀

랍도록 간단하면서도 효과적인 애니메이션을 만들 수 있다.

가로 8cm, 세로 30cm 정도의 종이를 한 장 준비한다. 이것을 반으로 접었다가 다시 펴고 안쪽에 작은 그림을 하나 그린다. 그릴 대상은 앞뒤로 자연스럽게 움직이는 것을 택한다. 꼬리를 흔드는 개라든가 모이를 쪼아 먹는 암탉, 깜박이는 눈 등등. 이때 움직임의 범위를 최대한 과장해 그린다. 그다음 위에 새로운 종이를 올리고 조심스럽게 트레이싱을 한다. 창문 위에 올려놓고 그리면 더 잘 보인다(016 참조). 두 번째 그림에서는 움직이는 부위의 위치를 반대로 바꿔 그린다.

그림을 다 그려도 연필은 계속 필요하다. 연필을 올리고 위쪽 종이를 그림 위로 돌돌 만다. 단단히 만 후에 연필을 빼고 종이

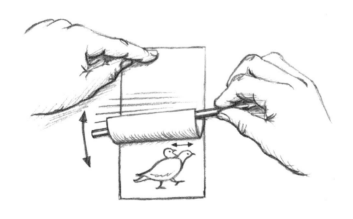

를 편다.

　종이를 다 말았어도 연필은 필요하다. 연필을 다시 위쪽 종이 위에 올리고 빠르게 위아래로 움직인다. 이렇게 하면 종이가 말렸다 펴졌다 반복하면서 두 장의 그림이 차례로 교차되기 때문에 마치 움직이는 것처럼 보인다.

025

삼목 두기

컴퓨터 게임과 휴대전화에 빠져 사는 요즘 아이들은 이 게임을 모를 것이다. 오래됐지만 다시 해봐도 재미있는 게임이다.

필요한 것은 한두 자루의 연필과 종이 한 장, 그리고 같이 게임을 할 상대뿐이다(여러분보다 좀 순진한 상대를 고르자). 아래와 같이 간단한 격자무늬를 그린 후 누가 O를 맡고 누가 X를 맡을지 정한다. 그리고 돌아가면서 9개의 빈 칸 중 원하는 곳에 자신이 맡은 걸 그려 넣어 세 개가 한 줄로 이어지게 만들면 된다.

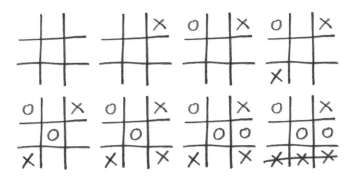

위, 아래, 대각선, 어느 방향으로든 상관없다. 얼마나 많은 경우의 수가 있는지 알면 아마 놀랄 것이다.

하지만 여러분이 첫 번째 순서라면 매번 이길 수 있는 방법이 있다. 초보자는 대개 본능적으로 가운데 빈 칸을 택하는데 그건 어리석은 행동이다. 먼저 구석의 빈 칸을 채우고 상대가 어디를 채우든 그 반대편 구석을 노린다. 모서리의 빈 칸 세 개만 사수하면 무조건 이길 수 있다. 한번 해보라. 재미가 쏠쏠할 것이다.

026
인체 드로잉

우리는 사람을 좋아하지만 그들이 때로 짜증나는 존재라는 점은 부인할 수 없다. 반면에 그림 속의 사람들은 차를 후루룩거리며 마시지도, 코를 후비지도, 욕실 바닥에 수건을 던져놓지도 않는다. 연필에 그런 능력이 있는데 어떻게 사람(화가들은 '인물'이라고 부른다)을 그리지 않겠는가? 인물은 그리기 어려운 대상이지만 꼭 어렵게 그리지 않아도 된다. 누드 드로잉 수업을 드느라 애먹을 필요도 없다. 특별한 경우가 아니라면 옷을 입은 인물을 그리게 될 일이 더 많다. 옷은 여러 끔찍한 단점들을 감춰주며, 그림을 전체적으로 덜 부담스럽게 만들어준다.

　인체 드로잉을 할 때도 다른 소재를 그릴 때와 비슷하게 접근하면 된다. 전체적인 형태를 보면서 대강의 윤곽을 잡는다. 모든 신체 부위가 올바르게 연결되도록 하고, 이곳저곳의 비율을 점검한다(052 참조). 인물의 특정한 매력을 포착하는 데에는 자세와 비례가 가장 중요한 요소다. 앉아 있는 인물을 그릴 때는 의자도 함께 그려야 인물이 공중에 뜬 것처럼 보이지 않고 의

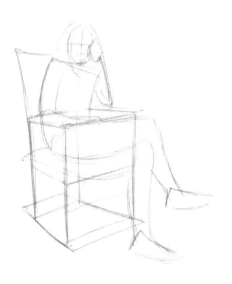

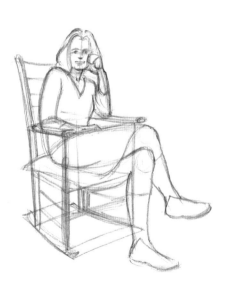

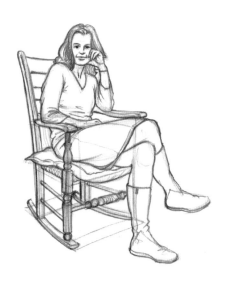

자가 인물을 감싸는 틀이자 그림의 기준선 역할을 한다.

전체 뼈대를 확실히 잡았으면 이제 윤곽선을 다듬는다. 자기가 어떤 신체 부위의 모양을 잘 알고 있다고 자신하지 말자. 항상 모델을 보면서 그려야 한다.

이제 좀 더 부드러운 연필로 바꾸고 최종 윤곽선을 그린다. 옷의 디테일을 추가하면서 옷감의 주름도 표현한다. 두꺼운 옷은 주름이 굵게 잡히고 얇은 옷은 자잘한 주름이 많이 생긴다. 옷의 질감과 늘어진 모양은 그 안에 감싸인 인체의 형태를 보여준다. 인체 드로잉은 초상화가 아니므로 얼굴은 단순하게 표현해도 좋다.

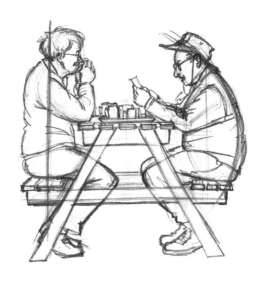

　자신이 모델이 되고 있다는 것을 모르는 인물을 그려도 만족스러운 결과를 얻을 수 있다. 인물의 자연스러운 행동을 포착할 수 있기 때문이다. 이때는 편안히 앉아 있거나 어떤 활동에 몰두해 움직임이 적은 대상을 택한다. 구도를 간단하게 설정하는 것도 도움이 된다. 위 그림은 필자가 여행 중에 차를 마시는 노부부를 보고 그린 것이다. 기준선과 잘못 그은 선들을 지우지 않고 그대로 실었으니, 등을 펴고 앉은 부인과 살짝 구부정한 남편의 자세를 포착하기 위해 노력한 흔적이 보일 것이다. 피크닉 테이블의 형태가 인물의 위치와 비율을 잡는 데 도움을 주었다.

027
정확히 짚어주기

우리는 손가락으로 아주 많은 일들을 할 수 있다. 그러나 손가락도 때로는 아주 기초적인 일에서 우리를 실망시키곤 한다. 거리에서 낯선 사람에게 방향을 가르쳐줄 때는 손가락이 훌륭하게 제 역할을 다한다. 그러나 같은 손가락으로 지도 위의 한 위치를 가리킬 때는 한심할 정도로 정확성이 떨어진다. 글이나 사진, 도표의 특정한 부분을 가리킬 때도 마찬가지다. '손가락 끝이 닿은 부분이야, 아니면 그 위쪽을 보라는 거야?' '가운뎃줄의 콧물 흘리는 애 말이야, 아니면 뒷줄의 못생긴 애 말이야?'

　이때 연필을 꺼내어 뾰족한 심으로 정확하게 가리키면 모든 혼란을 없앨 수 있다. 아마도 그래서 연필 끝을 '포인트'(point. 연필을 비롯한 사물의 뾰족한 끝을 뜻하는데 '가리키다'라는 뜻도 있다 – 옮긴이)라고 하나 보다.

연필로 재빠르게 해낼 수 있는 일은 이 외에도 많다. 모형 비행기 키트의 작은 부품, 스팽글, 시계 뒤쪽의 성가신 나사들도 연필심을 써서 움직일 수 있다. 눈에 거슬리는 조그만 곤충 시체를 발견했을 때도 연필로 들어 올려 치우면 간단하다. 소시지 같은 손가락으로 문지르다가는 다리와 주둥이가 뭉개져서 지저분해질 것이다. 말이 나온 김에 하는 소리지만 의사 선생님도 여러분의 특정한 신체 부위를 진찰할 때 연필로 들어 올리고 싶다는 생각을 했을지 모른다.

여러 가지 패턴으로 명암 표현하기

연필 드로잉의 장점 중 하나는 섬세한 명암 표현이 가능하다는 것이다. 색조를 층층이 쌓아 3차원 형태에 드리워지는 빛과 그림자를 묘사할 수 있다. 명암을 표현하는 방법, 혹은 '패턴'에는 여러 가지가 있다. 특정한 소재나 효과에 어울리는 방법 또는 그리는 사람에게 잘 맞는 방법을 사용하면 된다.

크로스 해칭은 가장 흔히 쓰이는 명암법이다. 먼저 평행한 직선들을 그어 넓은 부분을 채운다. 그다음에는 방향을 바꿔 덧

칠하면서 더 진한 색조를 표현한다. 이 방법은 여러 가지로 변형할 수 있다. 짧은 선으로 크로스 해칭을 하면서 작은 영역의 음영을 표현하기도 한다.

엄격하고 학구적인 화가들이 선호하는 좀 더 세련된 형식은 대상의 형태를 감싸듯이 따라가면서 선을 교차해 3차원 효과를 내는 것이다.

그림 전체에 같은 방향으로 해칭을 해도 효과적인 결과를 얻을 수 있지만 제대로 하기가 쉽지 않고 대상이 밋밋해 보이기 쉽다.

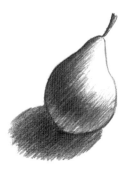

부드러운 연필을 눕혀서 칠한 후 문지르면 섬세한 음영을 얻을 수 있다. 다만 전체적으로 지저분해지지 않도록 조심해야 한다.

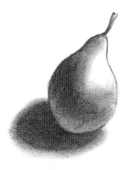

좀 더 쉬운 방법 중 하나는 뭉툭한 연필로 표면에 작은 소용돌이무늬를 반복해서 그리는 것이다.

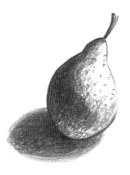

이러한 기법들을 서로 혼합해서 여러분만의 방법을 만들어도 좋다. 다시 한 번 말하지만 겁내지 말고, 주저하지 말고, 그냥 즐겁게 휘갈기자.

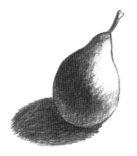

029
원과 중심점 그리기

모두가 머리를 긁적일 만한 문제다. 연필을 종이에서 떼지 않고 원과 그 안의 중심점을 그릴 수 있는가? 짐작했겠지만 약삭빠른 사람에게는 언제나 방법이 있게 마련이다.

방법은 다음과 같다. 먼저 종이의 중심에 점을 하나 진하게 그린다. 연필을 떼지 않은 상태에서 종이의 한쪽을 연필이 있는 부분까지 접는다. 그리고 점에서부터 접힌 종이 위로 선을 긋고 이어서 다시 접히지 않은 종이로 내려온 다음, 종이를 펴고 원을 그리면 된다. 보는 사람들이 끙 소리를 내거나 뭐라고 할 테지만 뒷면에 그리면 안 된다는 말은 한 적 없지 않나?

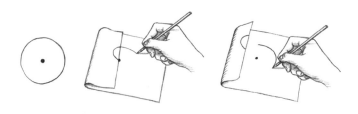

030
대기 원근법

조용한 곳에서 신선한 공기를 마시기 위해 야외로 나가자. '가장 훌륭한 덮개인 공기'(셰익스피어의 희곡 〈햄릿〉의 대사-옮긴이)를 들이마시면 가슴속까지 맑고 깨끗해지는 느낌이다. 그런데 먼 곳을 내다보자. 지평선 위의 나무들이 보이는가? 좀 희미해 보

이지 않는가? 그 이유는 공기가 생각만큼 깨끗하지 않기 때문이다. 거기에는 '더럽고 해로운 수증기 덩어리'(《햄릿》의 대사-옮긴이), 먼지, 꽃가루, 대기 오염 물질 등이 섞여 있다.

이 말인즉, 그림을 그릴 때는 멀리 있는 대상일수록 더 많은 공기를 뚫고 보아야 하기 때문에 색의 대비를 흐릿하게 표현해야 한다는 뜻이다. 이것을 '대기 원근법'이라고 한다. 가까운 곳의 사물은 부드러운 연필로 진하게 그리고 먼 곳의 사물은 좀 더 희미하게 그려야 한다.

따라서 단단한 연필로 지평선 쪽부터 음영을 넣기 시작해 전경에 가까워질수록 연필 선이 점점 진해지도록 하는 것이 좋다. 대기 원근법의 효과를 얻으려면 연필의 진하기뿐 아니라 선의 길이와 질감, 연한 부분의 밝기도 중요하다.

가까운 거리의 사물에도 대기 원근법을 적용할 수 있다. 그 효과가 눈에 확 띄지는 않더라도 사물들 사이에 거리감이 생겨 그림이 더 입체적이고 뚜렷해진다. 실제와는 조금 다르지만, 나쁘지 않은 거짓말이다.

031
셀로판 포장지 뜯기

현대 문명은 우리에게 세탁기와 중앙난방 시스템, 푸드 프로세서 등 삶의 짐을 덜 온갖 도구를 선사했다. 하지만 문명의 진보에는 장단점이 있다. 포장 기술도 함께 발달했기 때문이다. 현대 사회에서 포장지를 뜯지 않고는 CD나 프린터 카트리지 같은 것을 사용할 수 없다. 안의 물건은 보이지만 즉시 손에 넣을 수 없는 것이다. 비스킷 하나를 먹으려 해도 짜증을 내면서 뜯기 좋은 부분을 찾아 헤매야 한다. 심지어 요즘에는 오이조차 바로 먹을 수 없게 꽁꽁 싸여 있다.

그러나 여러분의 귀 뒤에는 이 문제를 해결할 수 있는 유용한 도구가 있다. 연필심은 단단하기 때문에 셀로판의 장벽을 충분히 뚫을 수 있다. 이음매 부분에 연필을 찔러 넣고 뜯어질 때까지 계속 힘을 준다. 작은 틈이라도 생기면 포장지는 아주 쉽게 찢어진다. 이음매 부분을 찾을 수 없을 때는 연필을 위아래로 빠르게 긁어 이음매를 '그리면' 포장지도 쉽게 굴복할 것이다. 비스킷 포장을 뜯을 때는 비스킷과 비스킷 사이에 연필을 찔러

넣으면 된다. 채소를 싼 랩도 연필로 찌르면 뚫린다. 가급적 먹지 않을 끝부분을 찌르는 게 좋다.

봉투도 연필로 열 수 있다는 점을 잊지 말 것. 애거사 크리스티 이후로 봉투 여는 칼을 쓰는 사람은 없지 않은가. 손가락으로도 충분히 뜯을 수 있지만 아침에 온 우편물을 연필로 여는 데서 오는 즐거움이라는 게 있다. 비록 안에 세금 고지서가 들어 있다면 그 즐거움은 매우 짧을 테지만.

032
뭉툭한 연필로 그리기

뾰족하게 잘 깎인 연필로 그림
을 그리는 것은 확실히 멋진
일이다. 선명하고 정확한 선을
그을 수 있고, 기분도 좋아진다.
하지만 뾰족한 연필로 그림을 그리
려고 하면 조금 주저하게 되지 않는가?
아마도 지나치게 정밀하고 뚜렷한 선이 나오기 때문일 것이다.
끝이 뭉툭하게 닳은 연필로 부드러운 선을 그으면 좀 더 편안한
기분으로 그릴 수 있다.

　연필심을 벽이나 사포 혹은 그냥 종이에 대고 문질러도 쉽게
뭉툭해진다. 만약 여러분이 필자와 비슷한 사람이라면 이미 연
필꽂이에 뭉툭한 연필이 잔뜩 꽂혀 있을지도 모른다. 자, 준비
됐나? 뭐든 그려보자. 특별한 요령 같은 건 없다. 그냥 커다란
형태를 먼저 잡은 후 부드러운 연필로 이리저리 다듬으면서 이
미지를 만들어나가면 된다. 점점 달라지는 형태에 자신감이 붙

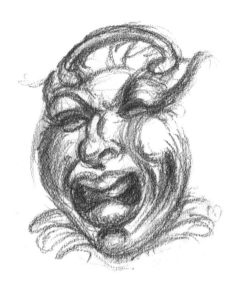

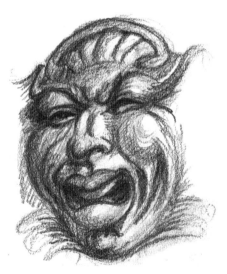

을수록 연필 선도 자연스럽게 진해질 것이다. 연극용 가면을 그린 이 그림에서도, 그릴수록 색조가 층층이 쌓이는 것을 볼 수 있다.

괜찮은 드로잉이 완성되면 이제 뾰족한 연필로 바꾸어 디테일을 다듬어도 좋다. 흐릿한 느낌을 선호한다면 이 그림에서처럼 더 부드럽고 뭉툭한 연필로 세부를 마무리해도 된다. 물론 지우개로 실수한 부분을 지우거나 하이라이트를 표현할 수도 있다.

쥐덫 해제하기

설치류는 언뜻 귀엽고 무해해 보이지만 일단 한 마리라도 집 안에 그 조그만 발을 들이는 순간, 선반 위에 '작고 겁 많은 짐승' (로버트 번스의 시 '생쥐에게(To a Mouse)'에 나오는 구절-옮긴이)이 들끓는 건 시간문제다. 따라서 냉정하고 결단력 있게 쥐덫을 설치해야 한다. 눈에 잘 띄지 않는 굽도리를 따라 설치하고 쥐들이 좋아하는 미끼를 넣는다(초콜릿 바 추천). 그러고는 얼마 후 딱

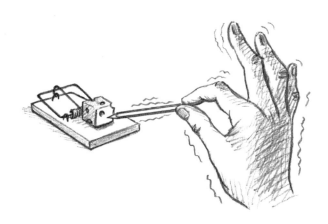

하고 쥐덫이 닫히는 소리와 함께 작은 비명이 들리기를 기대하면서 숙면을 취하면 된다.

밤사이 쥐덫이 살해 임무를 수행하지 못했다 하더라도 낮에는 쥐들이 발견하지 못하도록 해제해놓아야 한다. 위험한 용수철을 건드리기에 가장 안전한 도구는 연필이다(물론 몽당연필은 안 된다). 쥐덫이 닫히면서 튀어오를 때 재빨리 놓을 수 있도록 연필을 느슨하게 잡을 것. 용수철이 풀리고 연필이 걸리기 전에 재빨리 뺄 수 있는지를 시험해보는 것도 재미있을 것이다.

(TIP) 미끼로 치즈를 쓰든, 건포도를 쓰든, 초콜릿을 쓰든 사용한 후에 다시 먹을 생각은 하지 말도록. 쥐의 배설물이 묻어 있을 가능성이 크다.

원근법에 따라 그리기

원근법이 마치 고대의 신비로운 비밀이라도 되는 양 조심스럽게 이야기하는 사람들이 있다. 어떤 면에서는 사실이다. 고대에 사용되던 원근법은 중세 시대에 잠시 사라졌다가(현대인의 눈에 중세 미술이 소박해 보이는 이유이기도 하다) 15세기에 들어서야 재발견되었다. 그 후 고전적 이상을 추구하는 '르네상스' 운동이 불붙으면서 천재적인 예술가들이 등장했다. 원근법은 그토록 오랫동안 사용되지 않았던 방법이지만 사실 매우 쉽고 재미있는 기술이다. 가장 간단한 원근법인 1점 투시법부터 살펴보자(2점 투시법은 135쪽 참조).

먼저 지평선을 그려야 한다. 수평으로 그은 이 선은 보는 사람의 눈높이와 같고, 이 선 위에 하나의 '소실점'이 존재한다(1점 투시법이라는 이름은 여기서 나왔다). 모든 선은 이 점으로 수렴된다. 예시로 지평선의 한가운데에 소실점을 설정해보겠다. 수평선 하나를 그은 후 중심에 점을 찍는다. 그다음 자를 사용해 이 소실점으로 수렴되는 직선을 여러 개 그린다. 선은 아주 연

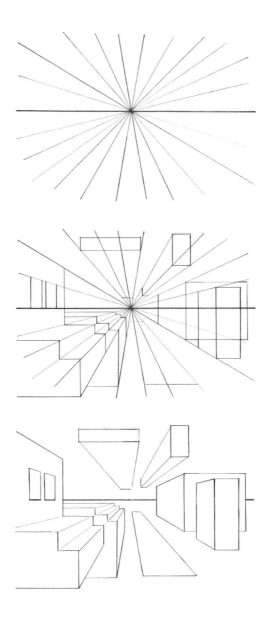

하게 긋는다.(여기에서는 확실한 설명을 위해 진한 선을 사용했지만 실제로 그릴 때는 이렇게 그으면 안 된다.)

1점 투시법에서는 소실점으로 수렴되는 선들 외에 수평 방향의 모든 선이 완벽한 수평선이어야 하고 수직 방향의 모든 선은 완벽한 수직선이어야 한다. 수렴되는 선들 사이사이에 임의로 수평선과 수직선을 그으면서 그림을 그린다.

구성을 명확히 하기 위해 불필요한 투시선들은 지운다. 그럴듯해 보이는 공간 안에 벽돌 모양의 형태들만 남았다. 투시선들이 아래쪽으로 수렴되면 사물이 여러분의 위에 있는 것처럼 보이고 위쪽으로 수렴되면 여러분이 내려다보는 것처럼 보인

다는 사실을 깨달았을 것이다. 이제 이 위에 마음껏 디테일, 음영 또는 어울리는 가상의 장면을 추가하면 된다. 원근법을 몰랐다면 복잡하게만 보였을 선들의 집합이 이제는 간단하게 이해될 것이다.

이 원칙을 잘 기억해두면 현실에 존재하는 실내나 거리의 모습을 그릴 때도 적용할 수 있다. 지평선과 소실점을 먼저 설정하는 것이 중요하다. 선이 수렴되는 각도를 결정하는 과정이 필요할 수도 있다(060 참조). 얼마 지나지 않아 어떤 투시선도 자신 있게 그릴 수 있을 것이다.

TIP 실제로는 지평선을 보기 힘들지만 관찰을 통해 그 높이를 가늠할 수 있다. 눈높이와 비슷한 벽돌이나 창턱, 벽난로의 선을 찾자.

강한 인상 남기기

이건 실제로 있었던 이야기이다. 런던 시내 여러 출판사를 돌아다니며 자신의 일러스트레이션 포트폴리오를 보여주던 청년이 있었다. 어떤 편집자가 현명하게도 이 젊은이에게 일거리를 주었다. 몇 주 후 일이 끝난 뒤 그녀는 청년에게 데이트를 신청했다. 그리고 곧 로맨스가 싹텄다. 이 편집자는 빈털터리 일러스트레이터의 무엇이 마음에 들었던 것일까? 놀라울 정도로 잘생긴 외모와 빛나는 카리스마 외에 이 청년이 편집자에게 강한 인상을 남겼던 또 하나의 특징은 그의 앞주머니에서 삐져나와 있던 연필이었다. 고백하자면 그 젊은이는 필자고, 편집자는 필자의 아내다. 물론 그녀 또한 사랑스러운 여자다.

요즘은 웬만한 멋쟁이가 아니고서는 가슴에 실크 손수건을 꽂고 돌아다니지 않기 때문에 앞주머니를 사용할 일이 거의 없다. 큰 낭비가 아닐 수 없다. 여기에 연필 한 자루만 꽂으면 예술적이고 지적이면서도 동시에 진지한 사람이라는 인상을 줄 수 있다. 대신 연필이 길어야 한다. 짧으면 주머니 위쪽으로 삐

져나오지 않을 테니까. 주머니 속에 파묻혀 보이지 않을 정도로 짧은 연필은 옆으로 잘 빠지기 때문에 정작 필요할 때 볼품없게 주머니를 뒤져야 할 수도 있다. 이렇게 되면 여러분이 추구하는 효과와는 정반대의 결과가 나타난다.

극적인 빛 표현하기

앞에서 말했다시피, 연필로 빛을 그릴 수는 없다. 빛이 닿을 수 없는 그림자 부분을 칠해서 빛의 존재를 암시할 수 있을 뿐이다. 그림에서 빛은 종이의 흰색 부분이다. 빛과 그림자의 표현은 복잡하면서도 섬세하고…… 잠깐, 여기서는 섬세함에 대한 걱정은 접어두자! 간단한 방법으로 극적인 효과를 얻을 수 있다.

책상 위의 램프나 햇빛 같은 단일 광원은 대상의 밝은 부분과 어두운 부분 사이에 강렬한 대비를 만든다. 이때 생기는 아주 어두운 그림자를 그리는 일은 광원이 여럿이거나 서로 섞여서 생기는 그림자의 미묘한 색조 차이를 표현하는 것보다 훨씬 쉽다. 오른쪽의 말 그림에서 필자는 어두운 부분들을 아주 부드러운 연필(6B)을 사용해 모두 똑같은 색조로 칠하고 밝은 부분은 모두 흰 종이 그대로 남겨두었다. 말의 형태를 보여주기 위해서 빛과 어둠이 만나는 부분만 중간 색조로 칠했다.

카라바조나 렘브란트 같은 옛 거장들은 '키아로스쿠로

(chiaroscuro)'(이탈리아어로 '명암'을 뜻하는 말)라 불리는 독특한 양식을 발전시켰다. 이 양식의 특징은 밝게 빛나는 대상이 어두운 그림자 속으로 묻히면서 빛나는 부분이 더 밝게 보이는 것이다.(대상의 절반만 그려도 된다는 뜻이기도 하다.) 필자가 그린 말그림의 배경을 완전히 검은색으로 채우자 흰색 부분이 훨씬 더밝게 빛나고 몸의 어두운 부분은 배경 속으로 완전히 사라지는것을 볼 수 있다.

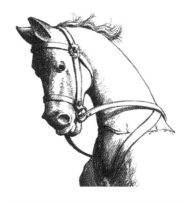

대상이 자연스러운 어둠을 배경으로 하고 있을 때도 비슷한 효과를 얻을 수 있다. 104쪽 위 그림 속오두막 위로 비치는 햇빛은 뒤쪽 어두운 색의 나무들과 대비되어 더욱 밝게빛난다. 처마 아래 드리운그림자도 종이의 흰색과강한 대비를 이루면서 햇빛의 효과를 강조한다.

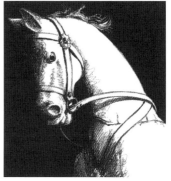

이런 극적인 조명은 여러분이 강렬한 광원 쪽을향해 서면 반드시 발생한

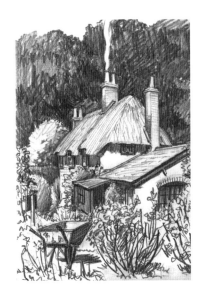

다. 아래의 공장 그림에서도 마찬가지다. 다양한 색조들이 자연스럽게 사라지고 오로지 두 종류의 회색만 남았다. 이런 그림의 주제는 건물과 수풀이라기보다는 오히려 빛과 그림자라고 할 수 있다.

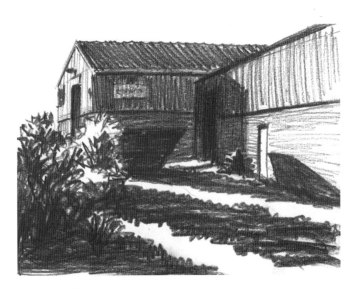

037
연필이 휘는 마술

아무 연습 없이도 단단한 연필이 마치 고무인 양 휘어지는 것처럼 보이게 할 수 있다.

먼저 사람들에게 연필에 아무 이상이 없는지 직접 확인해보라고 시키면서 그럴듯한 말로 바람을 잡는다. 이를테면 "내 놀라운 힘을 봐라! 단단한 나무도 내 마법의 힘 앞에서는 고무로 변한다!"라든가. 이제 엄지와 검지로 연필 끝을 아주 느슨하게 잡고 손을 빠르게 위아래로 움직인다. 처음에는 몇 cm 정도 높이로 흔들다가 점점 더 움직임을 크게 하면서 "이제 연필이 녹는다!" 같은 말을 해주면 된다. 정말 연필이 휜 것처럼 보이지 않는가?

이 마술의 원리는 필자도 모른다. 그냥 그렇게 된다. 굳이 마술의 재미를 망치지는 말자.

식물 그리기

식물은 까다롭다. 아니, 물론 식물은 아주 좋은 거지만 그리기에는 아주 어려운 소재라는 뜻이다. 너무 많은 잎들이 서로 부딪치며 햇살을 받으려고 경쟁하는 게 가장 난점이다. 하지만 이 모든 혼란 속에도 질서정연한 기하학적 구조가 숨어 있다. 그것을 찾아내면 그림의 절반은 이미 완성이다.

화분에 담긴 해바라기를 그리기 전에 필자는 오랫동안 관찰을 했다. 중앙의 줄기 주위에 잎들이 나선형으로 붙어 있고 위쪽으로 갈수록 그 크기가 점점 작아진다는 사실을 파악했다. 더 나아가 잎들의 간격이 일정하기 때문에 삼각형과 사각형의 평면으로 나타낼 수 있다는 사실도 알았다. 식물의 형태를 내가 원하는 대로 해석하는 것인지도 모르지만 이런 식으로 구조를 인식하고 대략적인 기준선을 그려놓으면 대상의 형태를 잡는 데 크게 도움이 된다.

이제 대강의 기준선 위에 전체적인 형태와 크기, 잎의 위치를 손쉽게 그려나갈 수 있다. 꽃을 그릴 때는 꽃잎 하나하나를 자세히 관찰하기보다는 전

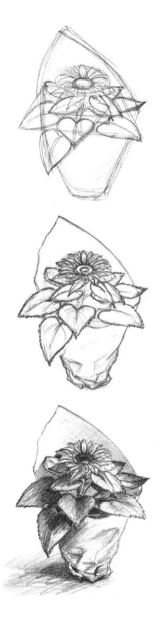

체적인 형태를 묘사하려고 했다. 지우개로 불필요한 선들을 지운 후 꽃잎의 세부를 다듬고 잎 가장자리의 톱니 모양을 묘사했다.

그리고 대상을 더욱 명확하게 보여주기 위해 음영을 넣었다. 식물 위에 드리워지는 빛과 그림자를 이용하면 구조를 더 뚜렷하게 드러낼 수 있다. 식물의 안쪽 부분에는 어두운 그림자를 넣어 형태와 깊이를 부여한다. 현실 속의 나뭇잎은 아주 짙은 색조이지만 그대로 묘사하면 그림 전체가 너무 진하고 탁해진다.

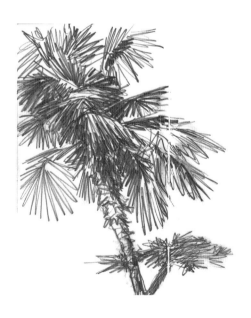

세상에 다양한 식물이 있는 만큼 식물을 그리는 방식도 다양하다. 다른 식물을 그릴 때는 다른 방법이 필요하다. 햇빛을 받고 선 야자수는 활기찬 선으로 표현할 필요가 있었다. 이번에는 질서정연하게 묘사하려 애쓰지 않고 삐죽삐죽한 윤곽선들이 뒤죽박죽 엉키도록 그렸다. 한 그림 안에 서로 다른 식물들을 묘사해야 할 수도 있다. 이때는 각 식물을 하나의 덩어리로 묶어 종류별로 형태와 질감이 구별되게 하는 것이 좋다.

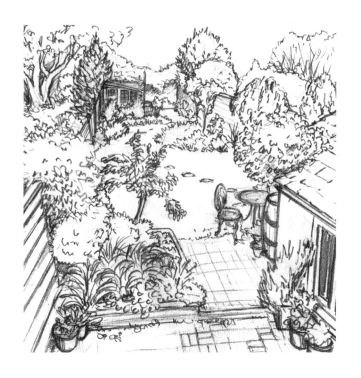

039
천장에 다트 게임 하기

솔직히 말해 사무실에서 일하면서 겪는 불편이나 위험, 스트레스는 좀 더 남성적인 직업들에 비한다면 그리 크지 않다. 그래도 일하면서 점점 생기와 개성을 잃어가는 것은 어쩔 수 없다. 그럴 때는 사소한 일탈이 기운을 북돋는 데 큰 도움이 된다. 이를테면 천장에 연필 꽂기 같은 것.

먼저 연필을 뾰족하게 깎는다. 칼을 사용해 심을 충분히 길게 깎으면 좋다. 그다음 연필 뒤쪽을 잡는다. 의자를 뒤로 밀어 책상에서 멀리 떨어진 뒤 연필을 최대한 힘껏 위로 던진다. 목표는 천장에 연필을 꽂는 것이다. 능숙하게 하려면 연습이 약간 필요하지만 일단 시도하는 것만으로도 상당히 재미있으며 노력 끝에 성공했을 때의 성취감도 크다.

사무실 천장이 섬유판이 아니라 좀 더 단단한 재질이더라도 걱정하지 말자. 다른 방법도 있다. 사무실 캐비닛에서 고체 풀을 찾아서 연필 뒤쪽에 두툼하게 바른다. 그리고 앞에서 설명한 방법으로 높이 던진다.

야근할 때나 사무실에 혼자 있을 때 연습하는 것이 좋다. 제법 실력이 늘었다면 최대한 눈에 띄지 않게 던지는 법을 연습하라. 여러분이 거기에 쏟는 노력을 다른 사람들이 눈치 채지 못하도록. 이때부터는 바쁜 업무 사이사이 천장에 다트 놀이를 하면서 스트레스를 해소하는 동시에 소심한 반항을 즐길 수 있다. 동료들과 대회를 열어보는 건 어떨까? 연필을 꽂힌 자리에 그대로 놔두어도 좋다. 일종의 트로피처럼, 혹은 여러분의 커리어 위에 매달린 다모클레스의 검처럼.

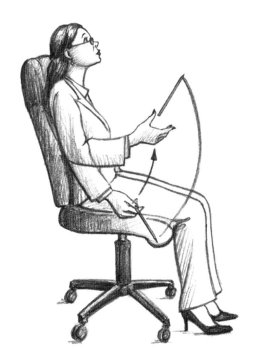

운동선 그리기

만화의 세계는 모든 사람이 바로 이해할 수 있는 풍부한 시각적 언어를 선사해주었다. 만화 속 인물들이 달리거나 몸을 떨거나 공중에 떠 있는 것처럼 보이게 만드는 운동선은 어린아이들도 바로 이해할 수 있다. 그리기 쉽고, 즉각적인 효과를 발휘하며, 상당히 재미있기도 한 표현 기법이다.

먼저 만화적 효과가 전혀 들어가지 않은 귀여운 여자아이의 그림이 있다. 지금도 충분히 즐거워 보이지만 운동감이 부족하다.

다양한 운동선이 추가되면 우리는 인물을 여러 가지 방식으로 해석할 수 있고, 만화적 언어가 주는 즐거움을 느낄 수 있다. 대부분의 경우 기본적인 인물 형태는 그대로 두고 선만

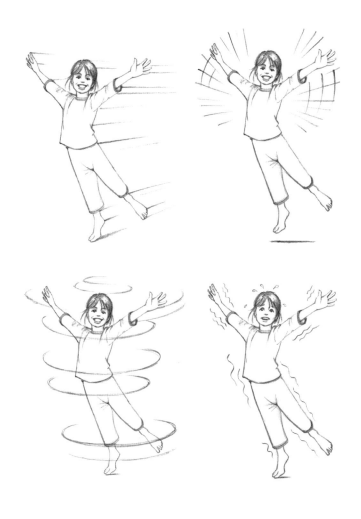

추가한다. 다만 표정이나 보디랭귀지에 작은 변화를 주면 효과
를 더욱 높일 수 있다. 이때 연필 선을 최소화하여 한 그림 안에
많은 운동선이 겹치지 않도록 유의하자.

운동선은 이미지의 해석에 영향을 미칠 수 있는 유용한 도구이며, 이 도구는 만화의 영역 밖에서도 유쾌하게 활용할 수 있다. 연필 선 몇 개만 추가하면 진지한 그림에 색다른 느낌을 입힐 수 있기 때문이다. 책이나 신문, 또는 유인물에 실린 그림에 원작자가 의도하지 않았던 동작이나 감정을 추가할 수도 있다. 그림 실력을 뽐내기에 더없이 좋은 방법이다!

041
뻑뻑한 자물쇠를 부드럽게

근사한 선을 그을 수 있는 능력 외에도 흑연에는 유용한 성질이 있다. 바로 윤활제 역할이다. 뻑뻑해서 잘 여닫히지 않는 문이 있다면 부드러운 연필(4B 정도)로 래치 볼트(문고리 안에서 밖으로 튀어나온 금속 장치)의 둥근 모서리 위를 세차게 문질러보라. 래치 볼트가 놀랍도록 부드럽게 미끄러져 들어가고 문도 쉽게 여닫힐 것이다.

자물쇠 안쪽이 뻑뻑하다면 열쇠 양면에 연필을 문지른 다음 자물쇠에 넣고 이리저리 돌린 후 빼보자. 이를 여러 번 반복하다 보면 곧 자물쇠가 기적처럼 돌아갈 것이다. 문의 경첩, 커튼 봉, 서랍 러너 등 서로 마찰하며 움직이는 여러 장치에 활용할 수 있다.

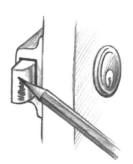

042
동물 그리기

동물을 싫어하는 사람은 드물다. 물론 동물이 여러분의 집 안에 둥지를 틀거나, 다리에 대고 교미 동작을 하거나, 물어뜯겠다고 으르렁거릴 때는 아니겠지만, 대체로 우리는 동물을 좋아한다. 당연히 그림의 소재로서도 좋지만 여기에는 동물의 협조가 필요하다. 아무리 순한 동물이라도 정작 여러분이 연필을 꺼내 들면 고개를 돌리거나, 돌아다니거나, 서로의 엉덩이 냄새를 맡기 일쑤기 때문이다. 따라서 동물을 그리려면 약간의 인내심이 필요하다. 필자가 힘들게 얻은 몇 가지의 팁을 알아두면 도움이 될 것이다.

먼저 동물은 짧은 관찰 몇 차례만을 바탕으로 그려야 할 때가 많다는 사실이다. 시간이 넘쳐나지 않는 이상 완벽한 마무리를 목표로 삼는 것은 현명한 일이 못 된다. 동물이 조금 전의 자세로 돌아가길 기다리느라 시간을 허비하기보다는 경쾌한 스타일의 스케치를 빠른 속도로 여러 장 하는 편이 낫다.

동물이 움직이지 못하게 하려면 코밑에 음식을 놔주는 게 좋

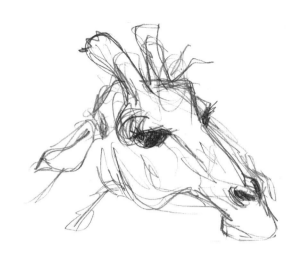

다. 동물들은 정말 먹을 것을 좋아하니까. 하지만 동물들은 한 자리에 서 있을 때조차 끊임없이 움직인다. 이럴 때는 여러분도 움직이면 된다. 동물원에 갔더니 위 그림의 기린을 아주 좋은 위치에서 관찰할 수 있었다. 나 또한 서 있었기 때문에 서성이는 기린을 계속 따라다닐 수 있었다.

　동물원의 동물들은 달리 할 일이 없어서 오랫동안 한곳에 그저 서 있을 때가 많다. 이 악어(118쪽)도 마찬가지였다. 다만 이 녀석은 몇 분 동안 아무 움직임이 없었던 반면, 관람객들이 그다지 협조적이지 않아서 계속 시야를 가로막거나 악어의 주의를 다른 곳으로 돌리곤 했다.

　동물을 그릴 때 유용한 방법 하나는 종이 한 장에 스케치를

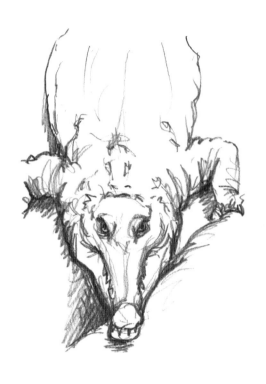

여러 번 하는 것이다. 동물이 자세를 바꾸면 또 다른 스케치를 시작하고 동물이 조금 전의 자세로 돌아가면 다시 이전의 스케치를 이어 그리는 식이다. 여러 마리를 그릴 때는 더 쉽다. 옆의 게으른 소들을 그릴 때 필자는 같은 자리에서 서로 다른 소들을 관찰하면서 다양한 부위의 스케치를 조합할 수 있었다.

애완동물은 우리를 신뢰하기 때문에 아주 가까이까지 갈 수 있다. 먹이로 유혹하거나 친절한 사람에게 쓰다듬고 있어달라

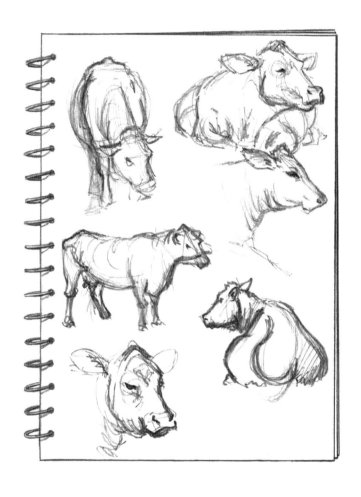

고 부탁하자. 애완동물이 자고 있을 때는 조금 더 그리기 쉽지
만 녀석들은 그동안에도 움찔거리거나 뒤척인다. 필자가 기르
는 스패니얼 종 개도 햇살 아래 푸른 초원을 뛰어다니며 토끼

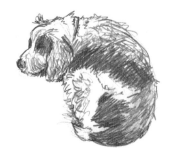

를 좇는 꿈을 꿀 때면 어찌나 뒤척이는지 모른다.

지역 미술관에 가면 박제가 전시되어 있다. 박제는 그리 매력적이지 않을 수도 있지만 자연 상태 그대로 역동적인 자세를 취하고 있는 멋진 야생 동물들을 관찰할 수 있는 좋은 기회로 삼을 수 있다. 또한 독특한 관점에서 동물들을 바라볼 수도 있다. 마음껏 오랫동안 관찰하라. 차를 한 잔 마시고 와도 된다. 동물은 여전히 그 자리에 있을 테니까.

집 그리기 퍼즐

오래된 퍼즐이다. 여러분도 전에 본 적 있을 것이다. 혹시 정답을 기억하는가? 이번에는 집중해서 방법을 기억해놓자. 나중에 도전자들 앞에서 우월함을 증명할 수 있도록. 문제는 아래의 간단한 도형을 종이에서 연필을 떼거나 하나의 선을 두 번 긋지 않고 그리기이다.

속임수를 쓰지 않고 그릴 수 있는 두 가지 방법을 소개한다. 아래쪽 모서리의 점에서 출발해 다음의 순서를 따라가보자. 몇 번 반복하다 보면 방법이 보일 것이다.

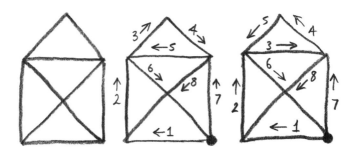

044

캐리커처 그리기

그림은 사진이 아니기 때문에 대상의 모든 디테일을 완벽하게 포착할 수 없다. 따라서 어떻게 보면 모든 드로잉은 대상을 눈에 띄게 왜곡하든 아니든 간에 일종의 캐리커처인 셈이다. 초상화를 그릴 때는 종종 모델의 외모와 닮게 묘사하거나 개성을 드러내기 위해 특정한 부위를 미묘하게 강조할 때가 많다. 실제로 게인즈버러나 사전트 같은 화가들도 모델의 장점을 돋보이게 하는 기술 덕분에 인기를 끌었으니 이 역시 넓은 의미의 캐리커처라고 할 수 있다.

거장들이 그린 초상화를 따라 그려보면 캐리커처 연습에 많은 도움이 된다. 그림의 대부분은 이미 완성되어 있는 셈이다. 게다가 실제 인물보다는 2차원 이미지를 보고 그리는 편이 훨씬 쉽다.

코나 입, 얼굴형 등 가장 눈에 띄는 부분부터 그린다. 그 부분을 '크게' 그린다. 그리고 상대적으로 작은 부분은 아주 작게 그린다. 나머지 부위의 크기는 그 사이에서 적당히 잡되, 사이사

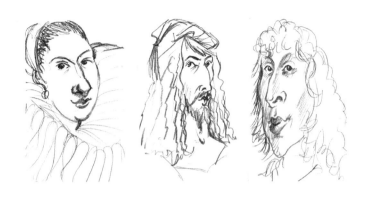

이의 공간들을 확대하거나 축소해도 좋다. 전반적으로 우스꽝
스럽게 과장된 분위기를 유지할 것.

TIP 아무리 다른 부위를 그로테스크하게 과장하더라도 눈
만은 신중하게, 자연스럽게 그려야 한다. 눈에는 인물의 성격
과 태도의 많은 부분이 담겨 있다. 따라서 눈이 특별히 눈에 띄
지 않는 한 굳이 건드리지 않는 편이 낫다.

이러한 스케치를 여러 장 하고, 각 스케치에 몇 분 이상 걸리
지 않도록 한다. 얼마 지나지 않아 자연스럽게 인물과 닮은 얼
굴이 나올 것이다. 그렇지 않다 해도 기이하고 독특한 결과물
을 얻는 데는 성공할 것이다. 이 과정에서 이목구비 그리는 법
을 힘들이지 않고 연습할 수도 있는데 여기서 얻은 지식은 '진

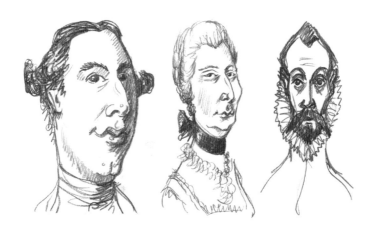

지한' 초상화를 그릴 때도 유용하게 쓰일 것이다. 위 그림들은
필자가 위인들의 기념관이나 미술관에서 재미 삼아 5분 만에
그린 캐리커처 스케치들이다.

045
숨은 메시지 찾아내기

아마추어 탐정들을 위한 방법을 소개한다. 용의자 한 명을 감시하고 있다고 하자. 여러분은 그가 심각하게 전화 통화를 하면서 노트에 뭔가 적는 것을 보았다. 그는 그 노트 한 장을 찢어내서 가지고 간다. 노트의 내용은 그가 국제 다이아몬드 밀수 조직과 연관이 있다는 것을 입증할 중요한 증거가 될 수 있다. 그 내용

을 알 수만 있다면 좋을 텐데. 용의자의 주머니를 터는 것은 너무 위험하다. 하지만 그가 두고 간 노트를 손에 넣는다면 내용을 알아낼 수도 있다. 이때 연필심이 충분히 긴 부드러운 연필이 필요하다. 노트 맨 윗장에 연필을 눕히듯이 대고 표면 전체를 넓게 칠해본다. 그가 적었던 글씨의 자국이 드러나면서 용의자의 범죄 사실이 밝혀지고 여러분은 용감한 시민 상을 받게 될 것이다.

물론 꼭 탐정이어야 이 기술을 활용할 수 있는 것은 아니다. 배우자를 믿지 못하는 사람, 걱정 많은 부모, 참견쟁이에게도 유용한 방법이다. 하지만 기껏해야 쇼핑 목록 정도나 알아낼 확률이 높다는 걸 잊지 말 것.

046

섬네일 스케치 그리기

우리가 음악에 감동을 받는 건 단지 음 하나하나가 아니라 각 음 사이의 공백, 강약과 길이, 화음, 대위 선율 등이 모두 작용하기 때문이다. 지휘자에게 지휘봉이 있다면 미술가에게는 연필이 있다. 그림을 그릴 때 지켜야 할 많은 원칙들 중에서도 구성은 중요한 한 가지다. 구성은 그림의 경계 또는 '프레임' 내에서 서로 다른 요소들을 배치하는 방식을 뜻한다. 잘 그린 그림도 구성이 잘못되면 힘을 잃는 반면 아주 간단한 스케치, 심지어 못 그린 그림이라 해도 구성이 훌륭하면 빛날 수 있다. 모두 연필 선 몇 개로 해결되는 일이다. 여기에 몇 가지 기본 원칙을 알아둔다면 더욱 좋다.

아마추어들이 찍은 수많은 사진들을 보면 알 수 있듯이 그림을 가장 재미없게 구성하려면 중심 소재를 정중앙에 배치하면 된다.

지평선을 위나 아래로 옮겨서 공간을 비대칭적으로 나누기만 해도 그림이 훨씬 흥미로워진다. 소재를 중심에서 약간 벗어난 위치에 그려도 비슷한 효과를 낼 수 있다. 고대부터 미술가와 건축가들은 '황금 분할'이라 불리는 원칙을 신봉해왔다. 수학적으로 가장 이상적인 공간 분할의 방법이다. 수학이 골치 아프다면 '3등분의 법칙'만 기억해도 좋다. 프레임을 상하, 좌우로 3등분하여 3분의 1 지점에 사물을 배치하는 방식이다.

중심 소재의 크기는 그림의 느낌을 크게 좌우한다. 소재의 크기를 작게 줄이면 배경에 무게감이 더 실린다. 프레임의 대부분을 소재로 채우면 좀 더 강렬하거나 혹은 폐쇄적인 느낌을 줄 수 있다.

배경의 요소들도 구성에 영향을 미친다. 그림을 가로지르는 선들은 그림의 안쪽 혹은 주변으로 시선을 이끈다. 중심 소재의 앞쪽에 사물을 배치하면 일종의 '액자 효과'를 낼 수 있으며 이 또한 시선을 안으로 잡아끄는 역할을 한다.

화가와 일러스트레이터들은 그림을 그리기 전에 구성을 연구하기 위해 작은 섬네일 스케치를 많이 그린다. 다음(130쪽) 그림들은 필자가 인상적으로 보았던 폐가 주변에서 그린 섬네일 스케치들이다. 형태의 흥미로운 배열뿐 아니라 빛과 그림자가 보기 좋게 어우러지도록 색조의 조화에도 신경을 썼다. 부드러운 연필을 사용해 연하게 실루엣을 스케치한 다음, 좀 더 진한 색으로 어두운 부분을 덧칠했다. 구성이 괜찮은지 아닌지는 두

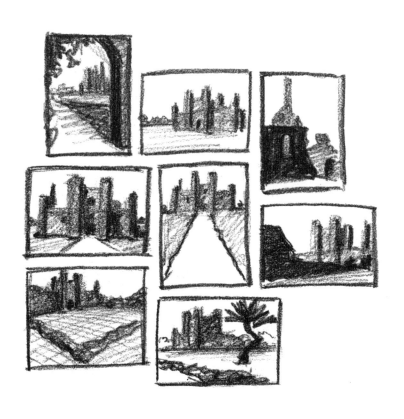

가지 색조만 써봐도 확인할 수 있다.

(TIP) 여기서는 간단하게만 소개했지만 구성에 대해 자세히 공부하면 더욱 풍부한 가능성들이 열린다. 미술관에 걸려 있거나 책에 실려 있는 드로잉과 회화, 사진 들을 보면서 구성을 분석하고 그 구성이 시선을 이끄는 방식을 연구하라.

047
베스트셀러 집필하기

노벨상 수상자인 존 스타인벡은 미국 문학사의 고전이 된 많은 작품들을 연필로 썼다. 로알드 달은 연필을 깎느라 창조적인 생각의 흐름이 중단되지 않도록 매일 잘 깎은 연필을 잔뜩 준비해 두었다. 블라디미르 나보코프, 트루먼 커포티, 어니스트 헤밍웨이 등 많은 작가들이 연필로 작품을 썼다.

여러분도 이 문학계의 거장들과 똑같이 연필을 다룰 수 있는데 제2의 J. K. 롤링이 되지 말란 법이 있겠는가? 그렇다면 한번 시도해보자.

먼저 어떤 책을 쓸지 정하자. 아주 독창적이고 흥미로운 책이어야 한다. 로맨스든 모험이든 포복절도할 코미디든 진지한 문학이든, 가능성은 무궁무진하다. 진지한 쪽이 좋겠다. 출판사들은 그런 걸 좋아한다. 이제 배경을 설정하자. 역사적이거나, 목가적이거나, 이국적이거나, 빈곤하거나, 황량하거나, 환상적이거나, 미래적이거나, 혹은 그 모두를 섞어서 시간과 공간을 뛰어넘는 대서사시를 쓸 수도 있다. 정했는가? 좋다.

이제 인물이 필요하다. 여성이 남성보다 책을 많이 사니 주인 공을 여자로 설정하자. 그녀는 아름답고 강한 동시에 약한 면도 가지고 있어야 한다. 슬픈 사연도 만들어주자. 학교에서 따돌림을 당했다든가 위압적인 아버지 밑에서 자랐다든가 등등. 그녀에게는 사랑을 할 상대가 한 명, 또는 여러 명 필요할 것이다. 남자들은 거칠거나 잘생기거나 돈이 많거나 섬세하거나 정의롭거나 가난하다. 그리고 마지막에는 가난한 남자와 이어지게 해야 한다. 악역이 반드시 자비를 모르는 악의 화신일 필요는 없다. 물론 그것도 나쁘지는 않지만. 어쨌든 그/그녀/그것은 굉장히 인상적이어야 한다. 그/그녀/그것의 이름이 널리 알려질 정도라면 더 좋다.

강렬하면서도 인용하기 좋은 문장으로 시작하여 모든 것이 순조롭게 진행되는 편안하고 안락한 배경으로 독자들을 인도하라. 그러다가 기이하고도 흥미로운 사건으로 모든 것을 뒤엎어 이후 400페이지 동안 주인공이 할 일을 만들어줄 것. 마지막에는 모든 문제가 해결되어야 하고 여기에는 하나 이상의 믿을 수 없는 우연이 작용해야 한다. 주인공은 이 과정에서 무언가 중요한 것을 배웠을 것이다.

이 정도면 충분하다. 이제 쓰기 시작하라. 15만 단어를 쓸 때까지는 돌아오지 말 것. 필자를 등장시키는 것도 잊지 말아줬으면 한다. 뭐, 2~3% 정도의 분량이면 충분하다.

2점 투시법

Q : 문 아래에 낀 돼지보다 더 시끄러운 것은?

A : 문 아래에 낀 돼지 두 마리.

앞에서 우리는 1점 투시법을 통해 복잡한 선들에 간단한 질서를 부여할 수 있었다. 2점 투시법을 사용하면 더 많은 해답을 얻을 수 있다.

사실 대부분 이 원칙을 이미 알고 있다. 상자를 그려보라고 하면 별생각 없이 옆의 그림처럼 그릴 것이다.

이제 여기에 몇 가지 규칙을 적용하여 여러분이 그릴 수 있는 대상의 범위를 넓히자. 커다란 종이 한가운데에 위와 같은 육면체를 하나 그리고 자를 사용해 각 모서리에서 연장되는 선들이 한 점에서 만나도록 한다. 선들이 만나는 두 개의 점을 이은 선이 지평선이 된다(깔끔하게 그으려면 몇 번 수정해야 할 수도 있다). 이제 보는 사람의 눈높이가 되는 지평선과

두 개의 소실점이 생겼다.

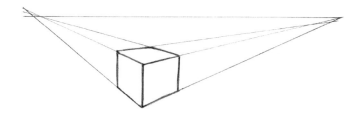

2점 투시법에서 수직 방향의 모든 선은 완전한 수직선이어야 한다. 전체적으로 임의의 수직선을 여러 개 긋는다. 그리고 이 선들을 양쪽의 소실점과 연결한다. 이미 3차원의 공간이 만들어지는 것처럼 보일 것이다.

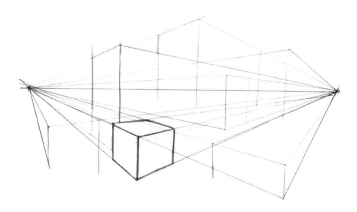

이제 필요 없는 기준선을 지우고 여러분이 만든 형태를 바탕으로 그림을 그려나간다. 1점 투시법과 마찬가지로(034 참조) 2점 투시법을 사용하면 상상 속의 건축물을 그럴듯하게 그리기

가 아주 쉬워진다.

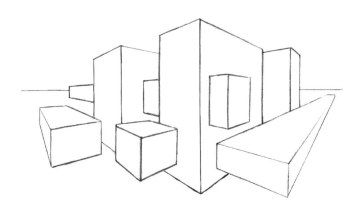

　현실의 풍경이나 사물을 그릴 때는 아마도 소실점이 종이 밖
으로 벗어나서 정확하게 위치를 잡기가 어렵다는 걸 알게 될
것이다. 언제나 눈으로(혹은 연필을 이용해, 060 참조) 투시선의 각
도를 잡을 수 있어야 한다. 몇 군데의 각도만 잡으면 나머지 기
준선을 쉽게 그릴 수 있다.

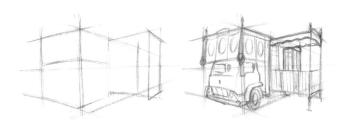

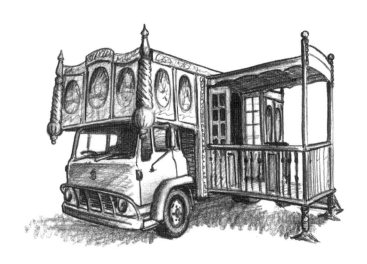

049
고양이 장난감

이유는 모르지만 고양이들은 언제나 연필의 크기와 형태에 흥미를 보인다. 녀석들이 연필을 그렇게 좋아한다면 가지고 놀게 해주자. 다만 너무 날카로운 연필은 피하자. 끝에 지우개가 달린 연필도 위험하다. 고양이가 씹어서 삼켜버릴 수 있기 때문이다.

고양이가 더 흥미를 느끼게 만들고 싶다면 연필 양쪽을 모두 깎고 그 끝을 벽돌 등의 거친 표면에 문질러서 뭉툭하게 만들자. 그리고 이 장난감을 고양이 앞에 놓고 한쪽을 누르면 다른 쪽이 올라가는 것을 보여주자. 고양이의 앞발을 연필 위에 올려주고 직접 할 수 있게 가르쳐준다. 녀석은 아마 금방 요령을 익힐 것이다. 이제 여러분은 몇 시간이고 고양이가 노는 것을 지켜보기만 하면 된다. 참 단순한 동물 아닌가.

050
자유분방한 드로잉

정확하게 비율을 잡고 세심하게 명암을 넣어 완성하는 드로잉
도 중요하지만 자유분방하게 휘갈겨 그리는 그림 또한 매력적
이다. 어떤 소재는 자연스럽게 후자의 방식으로 그리게 된다.
예를 들면 아래에 있는 교황인지 주교인지 모를 성직자의 스케
치가 그렇다. 그의 얼굴은 거칠고 늘어
지고 나이 들었다(귀의 크기를 보라!).
따라서 아름다움을 추구할 필요가
없다. 오히려 거칠고 자연스러운
선이 그의 초췌한 모습에 어울린다.
 겨울 풍경 속에 서 있는 나무 울
타리의 초라한 모습을 표현하기
에도 휘갈기듯 그리는 방법
이 적당하다. HB 연필로 구
성과 원근을 대충 잡고 지평선
의 디테일을 스케치했다. 힘든

작업이 다 끝나고 손가락이 얼어붙기 시작할 무렵, 더 부드러운 연필을 꺼내 나무와 풀과 울타리와 땅의 질감을 재빨리 표현했다. 단 몇 분 만에 만족스럽게 그림을 마무리한 후 장갑을 끼고, 손을 녹여줄 차 한 잔을 마시러 갈 수 있었다.

051
머리 고정하기

머리가 긴 여성들에게 유용한 방법이다. 물론 남자도 머리가 길다면 사용할 수 있다. 위험한 기계에 머리카락이 끼거나 하지 않도록 여러분의 백조같이 우아한 목 위로 머리를 틀어 올릴 때 쓰는 방법이다. 좀 복잡해 보이지만 믿을 만한 경험자의 말에 따르면 아주 쉽고, 단 몇 초 만에 끝낼 수 있다고 한다.

1. 왼손으로 포니테일 형태를 만들어 잡고 오른손으로 그 위에 연필을 갖다 댄다.

2. 연필을 단단히 고정한 채 포니테일을 연필 위로 감는다. 머리 길이에 따라 두세 번 정도 감을 수 있다.

3. 왼손으로 머리를 잡은 상태에서 연필 뒤쪽을 90도로 돌려 연필심이 위를 향하도록 한다.

4. 이제 어려운 부분이다. 연필 뒤쪽을 다시 180도로 돌려 연필심이 아래쪽을 향하도록 한다.

5. 연필심이 머리 아래로 나오도록 깊숙이 찔러 넣는다.

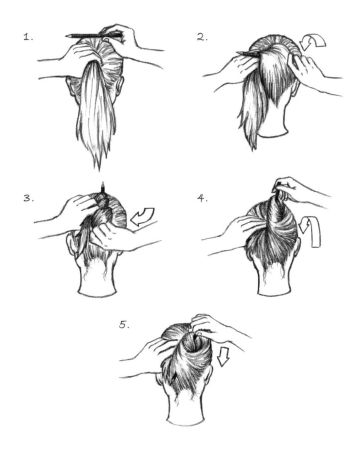

이제 됐다! 머리가 멋지게 고정됐을 것이다. 거울 앞으로 가서 세련되고 자유분방해진 자신의 스타일을 감상하자. 당당하게 거리를 돌아다니며 지금 자신의 모습이 멋질 뿐 아니라 비상시 유용하게 쓸 수 있는 연필까지 휴대하고 있다는 사실을 즐기자.

(TIP) 너무 낮은 위치에 머리를 고정하지 말 것. 갑자기 위를 올려다보다가 목 뒤를 찔릴 수도 있으니까.

052
그림 속 비례 점검하기

영화 속의 화가들은 꼭 그래야 한다는 규칙이라도 있는 듯 너나
없이 연필 든 손을 앞으로 뻗고 눈을 가늘게 뜨곤 한다. 대체 왜
그러는 것일까? 이것은 할리우드가 '화가'를 묘사하는 진부한
방식이면서 실제로도 그림 속 비례가 올바른지 점검하는 데 유
용한 방법이다.

팔을 앞으로 쭉 뻗은 채 팔꿈치를 고정하면
연필 위에 올린 엄지손가락으로 대
상의 각 부분의 길이를 가늠할
수 있다. 예를 들어 옆의 낡은
집을 그릴 때 필자는 이 자
세에서 연필의 길이가
굴뚝의 길이와 비슷하
며 이와 길이가 비슷
한 여러 군데가 있음
을 발견했다. 이 사실

은 대략적인 기준선을 잡는 데 큰 도움이 되었다. 문의 너비를 가늠할 때도 연필로 측정을 해서 박공지붕의 높이와 비슷하다는 사실을 확인했다. 대상이 움직이지 않는 한, 그리고 팔꿈치가 고정되어 있는 한, 연필의 길이가 대상에서 차지하는 비율은 언제나 일정하기 때문에 그림 전체의 비례를 잡으면서 반복해서 적용할 수 있다.

TIP 연필을 이용해 모든 부분의 비례를 끊임없이 점검하고 싶겠지만, 이는 그림 그리는 과정의 자연스러운 기쁨을 망치는 길이다. 비율이 적당히 맞다 싶으면 그다음부터는 자유롭게, 신나게 그릴 것!

전기 회로 만들기

과학 숙제인 척하면서 즐길 수 있는 재미있는 놀이를 소개한다. 연필을 사용해 종이 위에 실제로 작동하는 전기 회로를 그리는 것이다. 아주 부드러운 연필로 그리는 것이 중요하다. 선은 똑바르든, 비뚤비뚤하든, 미키 마우스 모양이든 상관없다. 종이 위에 몇 번이고 그어서 두껍고 진한 선이 나오기만 하면 된다.

이렇게 그린 회로의 한쪽 끝에 집게나 테이프를 이용해 짧은 전선을 고정하고, 전선의 다른 한쪽은 9볼트 배터리에 연결한다. 그리고 배터리의 다른 한쪽에도 전선을 연결하고 이 전선을 작은 전구와 연결한다. 그리고 세 번째 전선을 전구의 다른 한쪽에 연결한다. 지금까지 별문제 없는가?

이제 세 번째 전선의 나머지 한쪽 끝을 연필로 그린 회로 위에 올린다. 빙고! 전구에 불이 켜질 것이다. 물론 희미하게. 하지만 연필 선을 따라 전선을 움직일수록 전구는 더욱 밝아진다. 와우.

이제 과학적인 설명 들어간다. 흑연은 전도체지만 전도성이

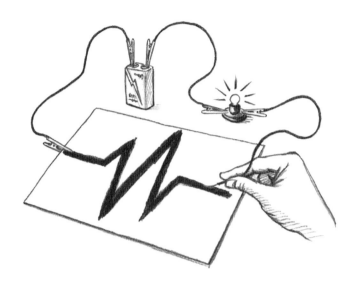

낮다. 따라서 전류가 통과하는 흑연의 양이 적을수록 저항이 적어져서 전류가 더 강하게 흐르게 된다. 이것이 전구의 빛을 조절하는 스위치 역할을 하는 것이다. 흑연은 전기 저항기를 만드는 데 사용되며 차세대 마이크로 회로의 소재로서 컴퓨터 산업의 혁명을 불러올 물질이기도 하다.

어깨를 이용해 그리기

작은 그림을 그릴 때는 연필을 글씨 쓰듯 쥐는 게 자연스럽게 느껴질 것이다. 하지만 이 방법을 쓰면 제약이 많다. 연필을 그렇게 쥐려면 대개 팔을 책상이나 드로잉 보드로 지탱해야 하기 때문에 손목이나 팔꿈치를 이용해 선을 그을 수밖에 없다. 글씨 쓸 때처럼 연필을 쥐고 종이의 끝에서 끝까지 가로로 직선을 그어보자. 선이 길어질수록 점점 흐리고 부자연스러워질 것이다.

이제 연필을 엄지와 나머지 네 손가락으로 느슨하게 쥔 다음 책상에서 팔을 떼고, 이번에는 어깨를 움직여 또 다른 직선을 그어보자. 종이의 끝에서 끝까지 아주 매끄럽게 그을 수 있을 것이다.

이 책에 실린 대부분의 그림은 어쩔 수 없이 작은 크기로 그렸다. 하지만 다양한 방법으로 연필을 쥐면서 그렸고, 글씨 쓸 때처럼 쥐는 방법은 가끔씩만 사용했다. 작은 그림이라 해도 어깨를 이용해 그리면 움직임이 자유로워진다. 특히 대략적인 기준선을 그을 때나 빠르게 스케치를 하고 명암을 넣을 때 유

용하다. 이 방법에 습관을 들이려면 커다란 종이를 수직으로 세워놓고 그려보자. 집에 돌아다니는 이젤이 없다면(그런 게 왜 있겠는가?) 벽이나 문 위에 종이를 붙이고 그리면 된다. 몸을 굽히지 않아도 종이 전체에 손이 닿을 수 있도록 충분히 높은 곳에 붙인다.

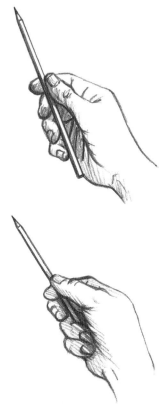

이때 어떤 소재를 선택하느냐는 그다지 중요하지 않지만 너무 정밀하거나 예쁜 소재(자화상을 그릴 때는 이 사실을 대놓고 무시했지만)는 피하는 게 좋다. 필자는 A2(42cm× 60cm) 용지를 사용했다. 큰 그림을 똑바로 세워놓고 그리면 어깨를 움직여야 하므로 연필도 그에 맞춰 쥐게 된다. 아마도 필요한 각도 또는 필요한 진하기로 선을 긋기 위해 다양한 방법으로 연필을 쥐게 될 것이다. 필자는 종종 아주 진한 선을 얻기 위해 연필을 단단히 쥐고 뒤쪽을 손바닥으로 세게 누르면서 그리기도 한다.

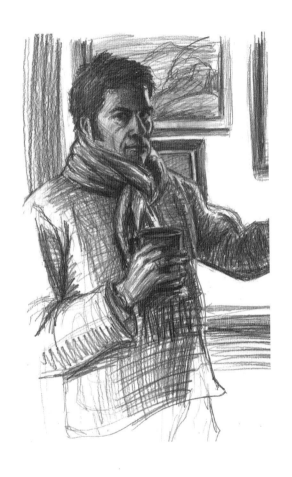

 결과는 여러분의 평소 실력에 못 미칠지도 모르지만 훨씬 편
안하고 활기찬 느낌으로 그릴 수 있을 것이다. 이 과정에서 즐
거움을 얻고, 늘 똑같이 연필을 쥐던 방식에서 벗어나보길 바
란다. 글씨 쓰는 필경사가 아니라 진짜 화가처럼 말이다.

연필 돌리기 게임

파티에서 많이 하는 '병 돌리기' 게임과 아주 비슷하다. 사실 거의 똑같다. 친구들과 기분 좋게 술을 마신 뒤 빈 테이블에 둘러앉자. 테이블 중간에 연필 하나를 올려놓고 힘껏 돌린다. 연필이 가리키는 사람은 미리 정해놓은 벌칙을 수행해야 한다.

　돌아가는 연필은 금방 멈추게 마련이다. 어떻게 돌리든 무작위로 방향을 가리키는 것은 같지만 오래 돌릴수록 긴장감이 높아진다. 돌아가는 시간을 늘리려면 압정을 연필 중간에 박고(균형을 잡으려면 약간 조정해야 할 것이다) 그 압정 위에서 연필을 돌리면 된다. 벌칙의 종류와 강도는 여러분의 퇴폐성과 설득력에 맡긴다.

056
의인화

사전에서 '의인화'라는 단어를 찾아보니 '무생물이나 동물, 자연 현상에 인간의 특징이나 행동을 부여하는 것'이라고 한다. 즉, 의인화란 사람이 아닌 것을 사람처럼 보이게 하는 것이다.

만화를 싫어하는 사람은 없다. 만화 속에는 말하는 기차, 노래하고 춤추는 그릇, 극단적인 폭력을 행사하는 애완동물들이 등장한다. 어떤 사물에든 얼굴만 그려 넣으면 쾌활한 캐릭터가 탄생한다.

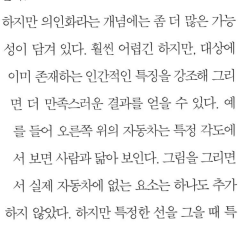

하지만 의인화라는 개념에는 좀 더 많은 가능성이 담겨 있다. 훨씬 어렵긴 하지만, 대상에 이미 존재하는 인간적인 특징을 강조해 그리면 더 만족스러운 결과를 얻을 수 있다. 예를 들어 오른쪽 위의 자동차는 특정 각도에서 보면 사람과 닮아 보인다. 그림을 그리면서 실제 자동차에 없는 요소는 하나도 추가하지 않았다. 하지만 특정한 선을 그을 때 특

히 연필을 세게 눌러 강조하여 사람 같은 모습이 완성되었다.

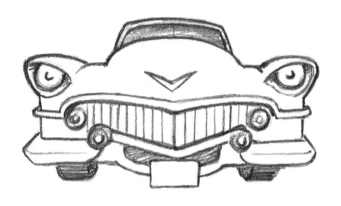

동물을 이런 식으로 표현하는 것도 아주 쉽다. 그저 입꼬리를 살짝 올려 그리기만 해도 마치 인간이 미소 짓는 것 같아서 더 사랑스러워 보인다. 굳이 디즈니 만화처럼 의인화하지 않더라도 옷을 입히거나, 사람 같은 행동을 취하게 하거나, 지적인 활동을 하는 느낌을 줄 수 있다.

의인화라는 개념을 뒤집어 사람에게 동물의 특징을 부여할 수도 있다. 다음(154쪽) 해리 포터 캐리커처는 부엉이를 닮았다. 배우의 얼굴에 해리 포터가 쓰는 안경과 그가 기르는 애완동물의 특징을 그려 넣었다.

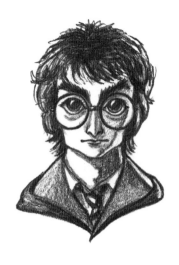

TIP 만화에 특별히 관심이 있는 게 아니라면 의인화는 여기 실린 예보다 좀 더 은근하게 하는 편이 더 효과적이다. 대놓고 장난스럽게 표현할 때보다 더 강렬한 감정적 반응을 무의식적으로 이끌어낼 수 있다.

057
가려움증 해소

필자는 오른쪽 손목에 수술을 받은 적이 있다. 팔에 깁스를 하고 무려 6주 동안이나 움직이지 못했는데, 얼마 지나지 않아 연필을 항상 갖고 다니게 되었다. 지긋지긋한 깁스 안에서 각질이 떨어지면서 참을 수 없이 가려웠기 때문이다. 다들 뜨개질바늘로 긁으라고 했지만, 상의 주머니에 뜨개질바늘을 꽂고 돌아다닐 수는 없지 않은가. 연필이라면 가능하다. 깁스 안으로 연필을 밀어 넣었더니 어떤 부위가 가렵든 즉각적인 만족을 얻을 수 있었다.

다행히 이제는 깁스를 하는 일이 흔치 않다. 그러나 신발은 늘 신는다. 발이 간지러우면 신경이 안 쓰일 수 없는데, 공공장소에 있다면 어떻게 하겠는가? 붐비는 열차 안에서 신발을 벗어야 하나? 아무도 좋아하지 않을 것이다. 이때 재빨리 긴 연필을 집어넣어 발끝을 긁으면 한동안 편안해진다.

의사들은 귀에 아무것도 넣지 말라고 말한다. 의학적으로는 옳은 조언이지만 부드럽게 귀를 파면서 얻는 감각적인 쾌락을

고려하지 않고 하는 소리다. 연필로 귀를 팔 때는 일단 주변의 동료나 어린아이가 갑자기 뛰어들 위험이 없는지 확인해야 한다. 그리고 무엇보다 중요한 건 항상 연필의 뒤쪽을 사용하는 것이다. 뾰족한 심을 귀에 넣으면 안 된다. 뾰족한 심은 안 된다고 했다! 이제 부드럽게 귀 속을 긁으면서 눈이 절로 감기는 희열을 느껴보자. 너무 깊이 파면 안 된다. 귀지와 함께 뇌의 일부가 딸려 나오는 걸 보고 싶지 않다면.

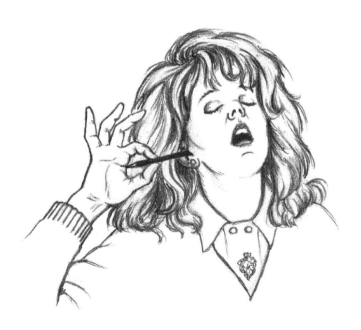

058
아름다운 풍경 그리기

하기 힘든 고백을 하나 하겠다. 보기만 해도 즐거운, 밝고 목가
적인 풍경을 그릴 때는 연필이 가장 좋은 재료가 아닐지도 모른
다. 휴, 말해버렸다. 짙은 색의 숲, 티 없이 환한 맑은 하늘, 아주
하얗고 보송보송한 구름, 선명한 나뭇잎들은 각기 색상은 다르
지만 색조는 비슷할 수 있다. 그래서 연필만으로 아름다운 풍경

을 표현하려다가는 너무 진하고 어색하고 알아보기 힘든 그림이 나오기 쉽다.

따라서 창의적으로 그림 전체를 파악하고, 신중하게 드로잉 방식을 선택해야 한다. '적을수록 좋다'라는 말이 있다. 무엇을 생략하느냐가 결과의 차이를 가져온다.

가장 중요한 것은 보기 좋은 구도를 잡는 것이다. 그러면 그림이 너무 진해져도 형태의 배열에서만큼은 만족스러운 결과를 얻을 수 있다(046 참조). 구름을 꼭 그리고 싶은 게 아니라면 하늘은 그냥 흰색으로 놔두자. 부분적인 색조는 무시한다. 풀과 나뭇잎의 진한 색은 신경 쓰지 말고 대신 그림자가 드리워지는 부분에 집중하라. 앞의 스케치에서 필자는 나무의 어두운 아래쪽은 짙게 칠했지만 햇빛을 받는 부분은 그냥 흰색으로 남

겨놓았다. 물론 나무는 흰색이 아니다. 하지만 그 형태만으로도 독자에게 정보를 주기에는 충분하다. 마찬가지로 문도 사실은 흰색이 아니지만 뒤쪽의 울타리를 배경으로 눈에 띄게 하기 위해 음영을 넣지 않았다.

다양한 형태의 나뭇잎과 땅의 질감을 표현하려면 여러 가지 선을 사용하자. 다채롭고 알아보기 쉬운 풍경을 그리는 것이 목표다. 실제와 조금 다르게 표현되는 것은 어쩔 수 없다. 거리가 멀어질수록 희미하게 표현하는 대기 원근법은 공간을 분리하는 유용한 도구다(030 참조).

넓은 부분의 음영은 최소한으로 넣는다. 아래 그림 속 풀밭은 한 가지 색조로만 칠했으며 밝게 표현된 바위, 절벽과 대비를 이루게 했다. 몇 안 되는 나무들과 수풀은 실제와 가까운 색조로 칠했는데, 형태가 쉽게 구별되고 면적이 좁아서 그림 전체를 압도하지 않기 때문이다.

신문에 낙서하기

연필은 신문지와도 궁합이 좋다. 미술 학교에 다닐 때는 온갖 장난으로 우리의 고통받는 영혼을 표출하곤 했지만 어른들의 세계에서는 신문과 연필을 좀 더 고상하게 활용한다. 십자풀이, 스도쿠, 낱말 찾기 등등 퍼즐란에 실린 다양한 놀이는 연필로 하는 게 가장 편하다. 지우개가 달린 연필이라면 더욱 좋다. 실수한 부분을 지우고 다시 쓰는 게, 볼펜으로 죽죽 긋기보다 훨씬 우아하니까.

　신문과 연필로 즐길 수 있는 방법은 훨씬 더 많다. 혐오스러운 정치인이나 유명인의 사진을 찾아내서 우스꽝스러운 콧수염을 그려 넣을 수도 있다. 콧수염은 여러 형태가 있는데 하나같이 우스꽝스럽다. 아주 가늘게 기른 콧수염을 '연필' 콧수염이라고 하며, 그 밖에도 '칫솔(Toothbrush)', '찰리 채플린(Charlie Chaplin)', 멋쟁이 신사들이 선호하는 '핸들(Handlebar)', '말발굽(Horseshoe)', '달리(Dali)', '수프 스트레이너(Soup Strainer)', '화가의 붓(Painter's Brush)', '원사(Sergeant Major)', '푸 만추(Fu

Manchu)' 등 다양하다. 콧수염마다 나름의 사회적 의미를 갖고 있다. 물론 그저 바보 같기만 한 것도 있지만.

여러분이 목표로 정한 인물을 창의적으로 바꿀 수 있는 방법은 무궁무진하다. 구레나룻, 턱수염, 헤어스타일, 송곳니, 흉터, 안경 등등. 연필의 진하기를 신문의 잉크 농도와 비슷하게 맞춰서 정말 그럴듯하게 보이게 만들 수도 있다. 아주 깔끔하고 무해한 즐거움이다.

060
각도 재기

우리는 사물의 모양을 잘 안다고 여기기 때문에 그림을 그릴 때
그 생각과 어긋나게 그리기를 어려워한다. 단순한 형태의 건물
을 예로 들어보자. 우리는 지붕과 홈통, 창문의 선이 실제로는
수평선이라는 것을 알고 있다. 그래서 원근법(034, 048 참조)을
알고 있으면서도 비스듬한 각도에서 보면 이 선들이 얼마나 가

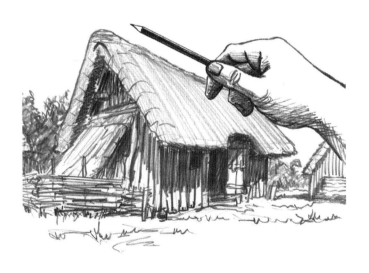

파르게 꺾일 수 있는지를 받아들이지 못하곤 한다.

그림을 그리기 전에 연필을 이용해 대상의 선들이 수렴되는 각도를 빠르게 확인할 수 있다. 한쪽 눈을 감고 연필을 눈앞에 수직으로 세워 들자. 왼쪽 또는 오른쪽으로 기울여서 대상의 특정한 부분과 평행을 이루게 한다.(앞이나 뒤로 기울이지 말자.) 각도를 확인한 후 손을 그대로 내려보면 종이 위에서 그 선을 어떻게 그려야 하는지 알 수 있다.

꼭 원근법의 영향을 받는 소재가 아니더라도 다양한 사물을 그릴 때 유용한 방법이다. 나무줄기의 기울기, 자동차 앞 유리의 각도, 언덕의 경사 등을 빠르게 측정할 수 있다.

소닉 기술로 연필 돌리기

이제 집중해서 읽어야 하는 부분이다. 연필을 돌리는 기술은 매우 다양한데 그중에서 상대적으로 쉬운 방법을 하나 소개한다. 왜 이 이름이 붙었는지 모르지만 '소닉(Sonic)'이라고 불리는 기술이다(011의 '섬어라운드'도 참고).

이것은 실수하려야 할 수가 없는 기술이다. 연습이 전혀 필요 없다. 매번 방 저편으로 날아가는 연필을 주워 와야 하고, 손은 아프고, 머리는 핑핑 돌고, 예전에는 몰랐던 깊은 좌절에 빠져 허우적대고…… 이런 일은 절대 없다. 절대로. 절대 없습니다. 그럴 리가요.

충분한 길이의 연필을 검지와 중지 사이에 끼우고 연필 뒤쪽은 엄지손가락 안쪽의 살이 접히는 부분에 끼운다. 손가락은 안쪽으로 살짝 굽힌다.

손가락을 바깥쪽으로 펴면서 연필 뒤쪽이 엄지에서부터 바깥으로 빠르게 튕겨 나가도록 한다. 이 튕기는 동작이 연필이 돌아가는 데 필요한 힘을 제공한다. 이때 손가락을 빠르게 움

1.

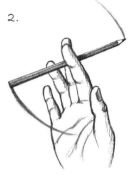
2.

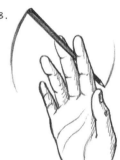
3.

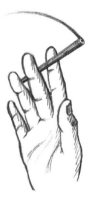
4.

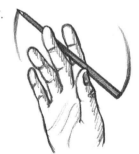
5.

직여 다시 잡을 준비를 하지 않으면 연필은 그냥 흔들리기만 하고 끝날 것이다. 연필이 튕겨 나와 위쪽으로 올라갈 때 검지를 움직여 연필이 한 바퀴 빙 돌 수 있게 도와준다. 검지를 다시 움직여서 우아하게 호를 그린 연필이 원래 자리로 돌아오게 한다. 그리고 이 동작을 계속 반복하면 된다.

적어도 이론은 이렇다. 이 모든 것이 순식간에 이루어진다. 머리를 쓰는 행위라기보다는 여러 번의 반복을 통해서 근육이 기억해야 무의식적으로 이루어지는 행위다. 잘 안 돼서 낙심했다면 이 점을 기억하자. 이 기술은 어린애들도 할 수 있지만, 그 애들에게는 시간이 아주 많다는 걸.

062
패션 일러스트레이션

필자는 패션을 잘 모른다. 사실 좋아하지도 않는다. 상점에서 질 좋고 편안한 바지나 따뜻한 스웨터를 발견하면 몇 년이 지나도 그곳에서 같은 옷을 사고 싶어 하는 사람이기 때문이다. '시즌'이 지나서 나오지 않는다는 얘기는 정말 싫다. 하지만 엄청나게 많은 사람들이 끊임없이 변하는 트렌드에 발맞추고 싶어 하는 걸 보면 필자가 아무리 인정하고 싶지 않더라도 패션이라는 것에 뭔가 매력이 있는 게 분명하다. 그리고 패션 산업에 대해서 누가 뭐라고 하든 패션계에서 근사한 일러스트레이션과 디자인이 나오는 것은 부인할 수 없다.

패션 일러스트레이션에 관심이 있다면 거기에 적합한 도구가 바로 여러분의 귀 뒤에 꽂혀 있단 걸 기억하자. 밀라노의 런웨이 위에서 빛나는 옷도 처음에는 종이 위에 연필로 그린 그림에서 시작됐다. 먼저 템플릿이 될 인체 드로잉 또는 크로키가 필요하다. 그 위에 여러분만의 디자인을 입힐 것이다. 친구에게 포즈를 취하게 할 생각은 하지 마라. 패션계의 인체는 현

실과는 전혀 다르다. 모두 말도 안 되게 큰 키에, 관절의 한계를
시험하는 포즈를 취하고 있다.

먼저 머리가 작고 팔다리가 아주 긴 해골 같은 인체를 그린
다음 어깨와 엉덩이를 서로 반대 방향으로 기울인 자세를 취하
게 한다. 이제 이 뼈대 위에 살을 붙이고 윤곽선을 그린다. 패션
계의 인체는 10등신 정도라는 것을 잊지 말자(보통 사람은 대개 7,
8등신 정도다). 균형이 맞는지 확인하기 위해 상체의 중심에서부
터 수직선을 그어본다. 이 직선이 두 발 사이로 떨어져야 한다.
그렇지 않으면 인물이 곧 넘어질 것처럼 보인다. 당연히 우아
하게 보일 리 없다.

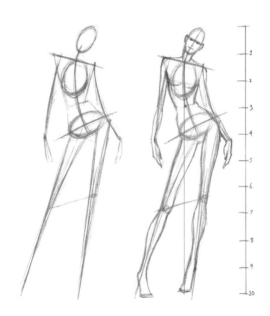

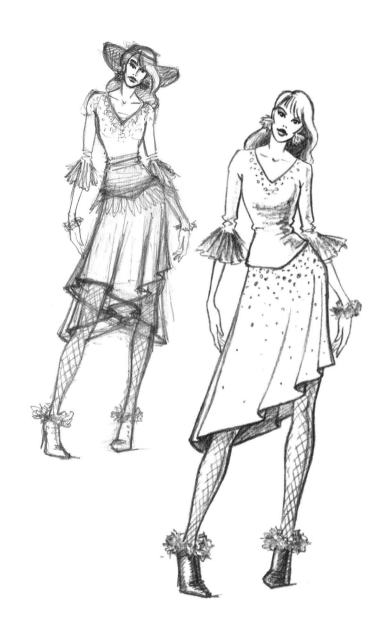

완성된 크로키가 마음에 든다면 새로운 디자인을 할 때마다 반복해서 사용해도 좋다. 레이아웃지를 올려 트레이싱하면 된다. 그다음에는 여러분이 상상하는 어떤 기이한 옷이라도 입힐 수 있다. 옷감의 종류와 무게, 옷감이 몸 위로 늘어지거나 걸쳐지는 방식을 염두에 두자. 주변 사람들을 모델로 그리는 연습을 하면 천이 몸을 감싸는 방식에 대한 감을 익히는 데 도움이 될 것이다(026 참조).

(TIP) 조화로운 디자인을 위해서는 디테일이나 모티프, 질감을 반복하는 것이 좋다.

디자인은 굉장히 번거로운 작업이다. 계속해서 수정하고 지우기를 반복해야 한다. 하지만 이 모든 것이 창의적인 과정의 일부다. 완성된 패션 일러스트레이션은 깔끔하고 자연스럽게 보여야 하므로 깨끗한 레이아웃지를 위에 올리고 말끔한 선으로 다시 그린다(016 참조). 얼굴과 머리카락은 단순하게 표현한다. 이때 얼굴은 예뻐야 한다. 사람들은 비정상적으로 마르고 길쭉한 몸에는 불만을 갖지 않지만 평범한 얼굴은 원하지 않는다.

063
껌처럼 씹기

살다 보면 투덜거리며 이를 악무는 일을 피할 수 없다. 이걸 인정해야 다음으로 넘어갈 수 있다. 시험, 일, 사랑, 그리고 인터넷 연결 같은 문제들은 스트레스와 강박적인 행동을 유발하는데 이것은 우리 몸에 좋지 않다.

그럴 때는 연필을 꺼내자. 연필의 뒤쪽을 씹고 있는 동안에는 손톱을 물어뜯거나 도넛을 입에 쑤셔 넣거나 단단한 물체에 주먹질을 하지 않을 테니까. 연필의 재료인 연필향나무는 부드럽고 잘 쪼개지지 않는다. 따라서 입 안을 다칠 염려도 없고 맛도 그다지 불쾌하지 않을 것이다. 무엇보다도 씹는 행위는 불안을 해소하고 정신을 집중시켜 문제를 해결하는 데 도움을 준다.(면접을 보러 갔을 때 사무실 안의 연필꽂이를 둘러보는 것도 좋다. 씹어놓은 연필이 많다면 어떤 고난이 여러분을 기다리고 있는지 짐작할 수 있다.)

너무 많은 페인트와 광택제가 칠해진 연필은 고르지 않는 게 좋다. 설령 당면한 문제가 너무 심각해서 아무리 두꺼운 코팅이라도 다 씹어 먹을 수 있을 것 같다 해도 말이다. 아, 그리고

씹는 중간에 귀를 파지 않도록 조심하라(057 참조). 귀지 맛이 얼마나 끔찍한지는 다들 알고 있을 것이다. 안 그런가, 어린 친구들?

깊은 공간감 표현하기

필자의 스케치북에서 고른 스케치 두 개를 여기에 실었다. 둘 다 그럭저럭 괜찮은 당나귀 그림이지만 둘 중 한 마리가 좀 더 가까이 있는 것처럼 느껴질 것이다. 실제로 그림을 그릴 때 이 녀석과 아주 가까이 있어서 가까운 부분의 크기가 멀리 떨어진 부분에 비해 과장되어 보였다. 조금 더 떨어져서 그린 당나귀의 경우 각 부위의 길이 차이가 훨씬 줄어들었다. 이러한 효과를 이용하여 대상에 대한 몰입도를 높이거나 그림 속 요소들 사이의 공간적 거리를 강조할 수 있다.

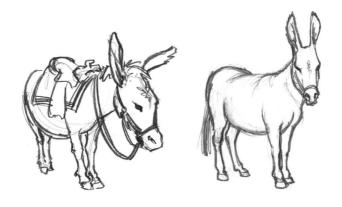

굴착기를 그릴 때도 이 원칙을 활용했다. 일부러 굴착기의 버킷과 아주 가까운 곳에 앉아서 운전석 부분이 상대적으로 매우 작아 보이도록 했다. 첫 스케치에서는 버킷의 크기를 과장해 이 기계의 길이를 강조했다. 비율이 마음에 들게 완성된 후에는 단단한 연필(HB)을 사용해 운전석의 디테일을 다듬었다. 버킷에 연결된 암(arm) 부분을 그릴 때는 더 부드러운 연필(2B)로

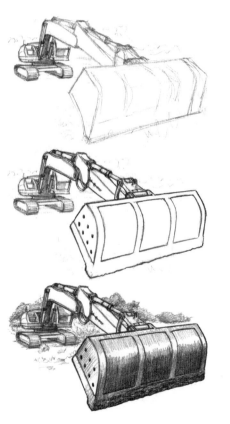

바꾸고 가까운 쪽의 색조를 진하게 표현하여 대기 원근법의 효과를 냈다(030 참조).

버킷 부분에는 더 부드러운 연필(6B)로 음영을 아주 진하게 넣고 밝은 부분은 흰색 그대로 남겨두어 색조 대비를 최대한 높였다. 마무리를 위해 배경에 나무들을 희미하게 그리고, 근경부터 원경까지 색조의 변화가 자연스럽게 이루어지도록 조금씩 수정했다.

065
벌레 쫓기

옷장에서 제일 좋아하는 스웨터를 꺼냈는데 구멍이 난 걸 본 적 있다면 좀이 얼마나 짜증나는 존재인지 알 것이다. 자선 바자회에서 옷을 골라본 적 있다면 좀약의 냄새가 얼마나 고약한지도 알 것이다. 하지만 연필이 있다면 이 조그만 훼방꾼들을 다른 방법으로 쫓아버릴 수 있다.

비밀은 연필의 재료가 되는 나무에 있다. 연필향나무의 향은 은은해서 사람의 코에는 전혀 불쾌하게 느껴지지 않는다. 하지

만 벌레에게는 다르다. 그냥 옷장에 연필을 던져 넣는다고 되는 건 아니다. 향이 잘 퍼질 수 있게 나무의 표면적을 넓혀야 한다. 바로 연필깎이를 이용하면 된다. 연필깎이 안의 부스러기를 버리지 말고 뒀다가 작은 거즈 주머니에 넣거나 짜임이 성긴 천으로 감싸 옷 사이에 매달아두라. 그것만으로도 좀들은 차라리 가장 가까운 전구로 뛰어들어 자살하는 쪽을 택할 것이다. 몇 주에 한 번씩 주머니를 흔들어 향이 퍼지게 하고 정기적으로 내용물을 바꿔줄 것.

066

문질러 그리기

연필이 부드러울수록 번질 확률이 높다는 건 아마 알 것이다.
잘 그려놓은 그림을 실수로 문질러버려, 부모 앞에선 차마 하지
못할 말을 내뱉은 적도 있을 것이다. 안타깝게도 이런 사고는
꽤 자주 발생하는데, 그림 그리는 손 밑에 깨끗한 종이 한 장을
받쳐놓으면 예방할 수 있다. 아니면, 번지는 현상 자체를 작품
의 일부로 받아들이는 방법도 있다.

연필 자국이 번지면 지저분해 보이지만, 대상을 지저분하게 표현하고 싶다면 그것도 장점이 된다. 부드러운 연필로 근사한 자동차를 스케치한 후 차체에 넣은 음영 위를 손끝으로 문질러보았다. 적당히 지저분한 느낌이 나면서 색조 전환도 자연스러워져서 굴곡진 표면을 표현하는 데 도움이 되었다.

하지만 진한 윤곽선에는 손이 닿지 않도록 조심했다. 그러면 그림 전체가 지저분해지기 때문이다.

연필 자국을 문지르면 가장자리가 뭉개지는데, 이 또한 윤곽을 부드럽게 표현하고 싶다면 장점이 될 수 있다. 위의 귀여운 새끼 올빼미는 완전히 털 뭉치나 다름없었기에 윤곽선을 손으로 문질러서 표현해보았다. 그리고 같은 연필의 뾰족한 끝으로 이곳저곳에 디테일을 추가해 개성을 부여하고, 부드러운 질감과 대조를 이루게 했다.

(TIP) 완성된 그림이 실수로 번지는 걸 막으려면 화방에서 미술용 정착액을 구입해 살짝 뿌리면 된다. 헤어스프레이를 뿌려도 저렴한 가격에 같은 효과를 얻을 수 있다.

067
어린 식물 지탱하기

아이들과 마찬가지로 강낭콩이나 토마토 같은 줄기가 가는 어린 식물들은 충분히 자랄 때까지 약간의 도움을 필요로 한다. 묘목이 자꾸 축 처질 때는 연필을 그 옆에 꽂아 일종의 지지대 역할을 하도록 한다. 꼭대기 부분에서 식물과 연필을 느슨하게 묶어놓으면 바깥으로 옮겨 심을 수 있을 만큼 크고 튼튼해질 때까지 휘지 않고 똑바로 자랄 것이다. 아이들도 이 정도만 해줘도 알아서 자라준다면 좋으련만!

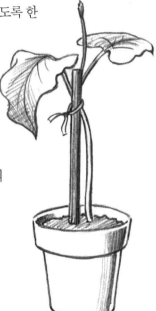

연필 부스러기로 그림 그리기

연필깎이를 사용한 후 생기는 부스러기들은 무심코 지나치기 쉽다. 그러나 물결 모양으로 예쁘게 돌돌 말린 부스러기들을 버리는 건 아까운 일이다. 어쩌면 이걸 바탕으로 천재적인 그림을 그릴 수 있을지도 모른다. 아니면 그냥 별난 만화라도.

조금만 신경 쓰면 아주 길게 이어진 부스러기를 손쉽게 얻을 수 있다. 이것을 원하는 크기로 잘라 사용하면 된다. 방법은 두 가지다. 붙이고 그리거나, 그리고 붙이거나. 전자는 부스러기 일부를 종이 위에 풀로 붙이고 선을 몇 개 추가해 그림을 완성하는 방법이다.

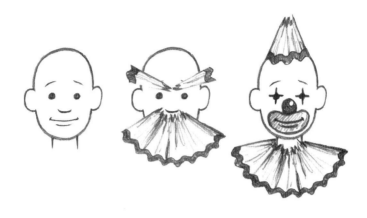

TIP 고체 풀로 붙일 때는 부스러기가 아닌 종이 위에 풀을 칠한다. 부스러기가 찢어질 수도 있기 때문.

아마도 먼저 그림을 그리고 부스러기를 붙이는 게 더 편할 것이다. 이렇게 하면 용이나 아름다운 풍경, 이국적인 의상처럼 좀 더 야심찬 소재를 선택해 그린 후 그 위에 겹겹이 부스러기를 붙여 장식할 수 있다. 굳이 붙이지 않아도 된다. 얼굴이나 몸을 그려놓고 아이들에게 부스러기 더미를 주면 머리카락이나 옷, 액세서리를 만들어 올리면서 즐겁게 놀 것이다. 가장 마음에 드는 디자인이 나오면 그때 풀로 붙이고, 조금 더 다듬어 인물을 완성하면 된다.

069
그리드 게임 즐기기

스네이크

몇 년 전 필자가 쓰던 휴대전화기에는 여러 가지 게임이 들어 있었는데 그중에서 '스네이크'라는 게임을 하며 한두 시간을 보내곤 했다. 하지만 곧 플라스틱 덩어리와 경쟁을 하는 것이 지겨워졌다. 이런 게임은 살아 있는 사람과 직접 대결하는 편이 훨씬 즐겁다. 이 게임은 연필과 종이, 그리고 경쟁자만 있으면 쉽게 즐길 수 있다.

먼저 점들을 규칙적으로 배열한다. 여기에서는 가로 5개, 세

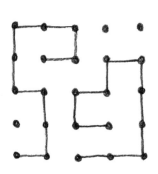

로 5개의 점을 사각형 형태로 배열했지만 형태나 크기는 마음대로 정해도 좋다. 두 사람이 서로 다른 점을 시작점으로 삼는다. 그리고 한 사람씩 돌아가면서 전에 찍은 점에서 그 옆

의 점으로 수평선, 혹은 수직선을 그으면서 뱀의 몸을 그려나 간다. 이때 자기 몸이나 상대방 뱀의 몸과 닿아서는 안 된다. 더 이상 이동할 곳이 없으면 진다. 여기에서는 오른쪽의 뱀이 더 이상 갈 곳이 없게 되었다. 다음에는 머리를 좀 더 써야 하겠다.

도미니어링(Domineering)

크로스크램(Crosscram), 혹은 스 탑게이트(Stop-Gate)라고도 하 는 이 게임은 두 사람이 즐길 수 있으며, 그리드의 크기는 상관 없다. 돌아가면서 한 사람은 수 평으로, 다른 한 사람은 수직으

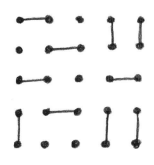

로 선을 그어 인접한 두 점을 연결한다. 어떤 점과도 한 번만 연 결할 수 있다. 새로운 연결을 더 이상 할 수 없게 된 사람이 패 배한다. 아주 간단한 놀이다. 여기에서는 수직선을 긋던 사람이 더 이상 연결할 점을 찾지 못해 지고 말았다.

점과 상자

이 게임은 여러 이름으로 알려져 있다. '점과 상자', '상자 그리

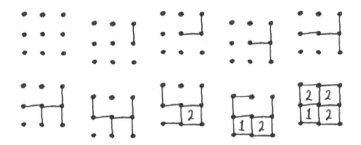

기', '스마트 도트', '점과 선', '사각형 그리기', '방목장', '우리 안의 돼지' 등등. 아주 재미있으면서도 보기보다 복잡하고 머리를 써야 하는 게임이다.

일반적으로 스네이크나 도미니어링보다는 작은 그리드를 사용한다. 점의 숫자를 3×3, 4×4, 5×5 정도로 맞추는 게 좋지만 이론상으로는 어떤 크기든 상관없다. 두 명이 번갈아 수평선 또는 수직선으로 인접한 두 개의 점을 연결한다. 사각형을 완성하면 자신만의 기호 또는 이니셜을 적어 표시하고 이어서 새로운 선을 긋는다.(한 번 더 선을 그을 수 있다는 것이 보너스처럼 들리겠지만 오히려 실패의 요인이 될 수도 있다.) 그리드가 완전히 채워졌을 때 더 많은 사각형을 차지한 사람이 승자가 된다. 승리를 자축하며 온 집 안을 벌거벗고 뛰어다닐 권리가 주어지는 것이다.

070
연필을 떼지 않고 그리기

많은 아마추어 화가들이 완벽주의 때문에 고통을 받는다. 그림에 너무 많은 공을 들이고 혹시나 '잘못' 그릴까 봐 노심초사하는 것이다. 여기에 긴장을 풀고 편안하게 그림을 그릴 수 있는 좋은 방법을 소개한다.

기본 원칙은 연필을 종이에서 떼지 않고 끝까지 그리는 것이다. 한쪽 구석에서 시작해서 마치 윤곽선을 트레이싱할 때처럼 이리저리 이동하면서 대상을 그려나간다. 시선은 대상과 그림 사이를 계속 오가야 한다. 선이 한 곳에서 막히거나 종이 밖으로 나가더라도 걱정하지 말고 다른 점에서 다시 시작하라. 시점이 왔다 갔다 하고 형태가 일그러져 보이겠지만 모든 선을 연결하고 윤곽선을 다 채울 때까지 계속 그린다.

　처음에는 마치 네안데르탈인이 왼손으로 그린 것처럼 보일지도 모른다. 하지만 포기하지 말자. 몇 번 더 시도해본 후, 완성된 그림들을 일단 한쪽에 치워놓자. 나중에 다시 보면 일반적인 방법으로는 결코 그리지 못했을 독특하고 흥미로운 걸 발견할 수도 있다. 어쩌면 고정관념을 버리고 좀 더 편안하고 자유로운 스타일을 추구하고 싶어질지도 모른다.

　이 그림을 기본 뼈대로 삼아 계속 그려나가도 좋다. 선을 수정하고 색조와 질감, 명암을 추가하면서 그림을 더욱 발전시킬 수도 있다. 다른 모든 기술과 마찬가지로 이 방법 또한 더 깊은 탐구와 발전의 시작점일 뿐이다.

071
콧구멍에 연필 넣기 마술

연필을 뇌까지 찔러 넣고 싶지 않다면 조심해야 하는 마술이다. 일단 깨끗한 연필이 필요하다. 글자나 무늬가 없는 것이 좋은데 세로 줄무늬는 괜찮다.

사람들에게 자신 있는 태도로 이 연필이 진짜 나무로 만든 평범한 연필인지 확인해보도록 시킨다. 그다음 연필 뒤쪽을 콧구멍 속에 넣는다.(뾰족한 연필심은 인체의 어떤 구멍에도 **절대** 넣으면 안 된다.) 손등을 바깥(앞)으로 향한 상태에서 연필을 아주 느슨히 잡고 천천히 연필 위로 손을 옮겨간다. 아무렇지도 않게 슥 올릴지, 혹은 억지로 쑤셔 넣는 것처럼 얼굴을 찡그릴지는 여러분 마음이다. 연필이 손과 손목에 가려 보이지 않기 때문에, 정말 콧속으로 들어가는 것처럼 보일 것이다.

이 마술에서 어려운 부분은 연필을 다시 빼는 척하는 것이다. 연필 뒤쪽이 콧속에 들어가 있는 상태에서 손을 연필의 아래쪽으로 옮겨가야 한다. 콧구멍 크기가 평균적이라면 충분히 연필을 잡을 수 있지만 그래도 마술을 하는 동안 숨을 계속 들이쉬

면 얼마간 도움이 될 것이다. 만약 연필의 어느 한쪽 끝이라도
보이면 마술은 끝이다. 손가락이 연필심에 다다르면 연필을 빼
고 관중들의 열렬한 박수를 즐기면 된다(손수건으로 연필에 묻은
이물질을 닦아내는 것도 잊지 말길).

TIP 따라 하기를 좋아하는 아이들, 그리고 이게 마술이란
걸 분간하지 못할 어르신들 앞에서는 절대로 하지 말도록.

072
머리 모양을 이용해 캐리커처 그리기

캐리커처를 그리는 좋은 방법 하나는 머리의 형태를 이용하는 것이다. 먼저 넓은 이마, 튀어나온 턱, 긴 얼굴 등 그리고 싶은 인물의 특징을 파악한다. 필자는 가수 엘튼 존을 그렸다. 그의 가장 큰 특징은 큰 입과 통통한 뺨 같아서 둥근 윗머리와 트레이드마크인 헤어스타일은 축소하고 얼굴 아래쪽의 크기를 키웠다.

이제 과장되게 그린 머리 모양 위에 인물의 특징을 모방해 그린다. 머리 형태가 이목구비의 위치와 크기를 좌우한다. 여기서는 먼저 입을 그렸는데, 이 입의 크기가 턱의 넓이를 결정했

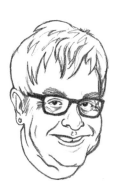

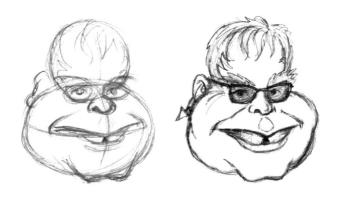

다. 입의 크기를 강조하기 위해 코의 크기는 포기했다. 이 단계
에서는 모든 부분을 아주 흐릿하게 그린다.

TIP 캐리커처를 잘 그리려면 서로 다른 시기의 인물을 서
로 다른 각도에서 찍은 사진 여러 장을 확보하는 것이 좋다. 인
물의 얼굴을 더 확실히 파악할 수 있고, 인물을 장식할 여러 가
지 액세서리의 아이디어를 얻을 수도 있다.

기본적인 드로잉이 완성된 후에는 인물의 사진을 보면서 이
목구비를 수정했다. 계속 이곳저곳을 고치느라 지우개를 어마
어마하게 많이 사용해야 했다.

사람들은 대부분 머리 모양이 비슷비슷하다. 그러나 어떤 사

람에게든 과장해서 그릴 만한 특징이 있게 마련이다. 셰익스피어의 커다란 두상, 에이미 와인하우스의 말머리처럼 긴 얼굴이 그 예이다.

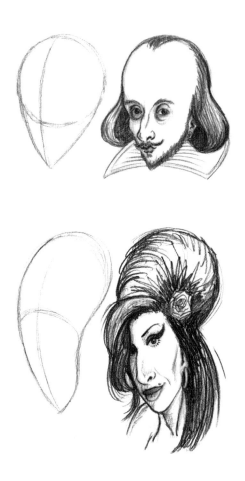

073
가슴 검사하기

봄과 여름, 습함과 건조함, 질병과 건강은 쉽게 구분할 수 있다. 그런데 한 가지 상태에서 또 다른 상태로의 전환은 그렇게 명확하지 않은 경우가 많다. 낮이 황혼으로 바뀌는 순간은 정확히 언제이고 황혼이 밤에게 자리를 내어주는 순간은 정확히 언제인가? 추측이긴 하지만 어린 소녀가 자신의 발달 정도를 가늠해야 할 때도 분명히 있을 것이다. 도대체 언제부터 브라를 착용해야 하는가?

연필만 있으면 방에서 혼자 검사를 해볼 수 있다. 연필을 가로 방향으로 가슴 아래쪽에 꽂아 넣고 손을 놓으면 된다. 연필이 바닥으로 떨어지면 당분간은 돈을 절약할 수 있을 것이다. 하지만 가슴에 눌려 연필이 떨어지지 않는다면 이제는 좋은 속옷을 골라야 할 때가 된 것이다.

일반적인 브라는 자기 가슴에 맞게 가로 끈 길이를 조정하게 돼 있다. 조정해서 예쁜 가슴골을 만들 수 있다. 일단 브라를 착용한 후 양쪽 젖가슴 사이에 연필을 세로 방향으로 끼워

본다. 연필이 바닥에 떨어지면 일반적인 관점에서 브라를 조금 더 조여야 하는 상태라고 할 수 있다. 만약 가슴 사이에 필통을 끼워도 떨어지지 않을 정도라면 브라를 조금 느슨하게 풀어도 좋겠다.

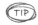 10대 소년은 쓸 수 없는 방법이다.

074
정물 그리기

정물을 소재로 택하면 장점이 많다. 우선 무엇을 그리고 무엇을 생략할지, 어떻게 배열하고 어떻게 빛을 비출지를 완벽하게 통제할 수 있다. 따뜻한 방 안에 앉아 배리 매닐로의 CD를 틀어놓고 와인 한 잔을 마시면서 그릴 수도 있다. 천천히 그려도 상관없다. 가족들이 식사하자고 불러 여러분이 자리를 뜰지언정, 그리는 대상이 움직이거나 인내심을 잃을 일은 없기 때문이다.

먼저 소재를 선택한다. 형태와 크기, 질감이 각양각색인 사물들을 모을 수도 있고 반대로 비슷비슷한 사물들을 고를 수도 있다. 하나의 주제를 정해도 재미있을 것이다. 원예용품, 오래된 장난감, 명절과 관련된 물건 등등. 오래전 '메멘토 모리(memento mori)'가 인기 소재인 시절이 있었다. 죽음 또는 부패와 관련된 물건들은 우리가 결코 피할 수 없는 운명을 상기시키는 역할을 했다. 멋지지 않은가.

테이블 위에 선택한 사물들을 올려놓고 그 모습을 관찰하라.

운이 아주 좋지 않은 이상 마음에 드는 배치를 위해 여러 번 위치를 바꾸어야 할 것이다. 보통은 사물들을 바짝 붙여서 배열하는 것이 보기 좋다. 어떤 것은 앞에 두고 어떤 것은 위에 올리고 어떤 것은 따로 떨어져 있게 한다. 창문이나 천장에서 들어오는 빛을 광원으로 삼을 때는 적절한 각도로 빛을 받게끔 테이블을 옮겨야 할 수도 있다. 이동이 가능한 광원이 있다면 훨씬 편리하다. 섬네일 스케치(046 참조)도 도움이 될 것이다. 모든 준비가 끝났다면 이제 편안하게 스케치를 하면 된다.

여러분이 주의 깊게 관찰한다면 정물화의 소재가 될 사물들을 얼마든지 발견할 수 있다. 정원의 화분들, 복도에 쌓인 신발, 소파 구석에 흩어져 있는 쿠션과 신문, 작업대 위의 도구 등등. 이런 사물들은 정물화의 훌륭한 소재로서, 삶의 한 부분을 보여주는 역할을 한다.

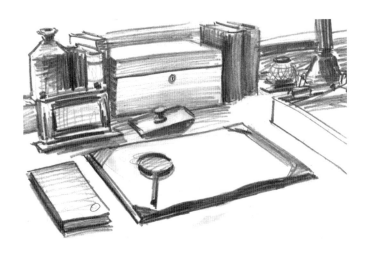

TIP 판지에 직사각형으로 구멍을 뚫어 뷰파인더를 만들어
보자. 이것을 일종의 프레임으로 삼아서 주변을 관찰하면 그리
고 싶은 소재를 선택하고 그 소재들을 어떻게 배열할지를 구상
하는 데 도움이 될 것이다.

075
주사위 대용으로 쓰기

한자리에 모인 사람들이 힘들게 입씨름을 한 끝에 보드 게임을 하기로 결정했다고 치자. 그리고 더욱 열띤 논의 끝에 어떤 게임을 할지도 정했다. 그런데 막상 게임 상자를 열었더니 주사위가 없다면 짜증은 극에 달할 것이다. 하지만 걱정하지 말자. 육각형의 연필과 날카로운 칼만 있다면 문제는 해결된다.

주사위처럼 육각 연필도 6개의 면으로 나뉘어 있다. 연필의 각 면에 1개부터 6개까지 홈을 판다. 이때 반대 방향에 위치한 두 면의 홈의 합이 반드시 7이 되도록 한다. 홈 1개짜리 면의 반대쪽에는 홈이 6개 있고, 2개짜리의 반대쪽에는 5개, 3개짜리의 반대쪽에는 4개가 있으면 된다. 이제 이 주사위를 테이블 위에 굴린 다음, 멈추었을 때 위를 향한 면의 홈 개수를 센다. 게임을 하려면 두 개의 주사위가 필요하니, 연필을 두 개 사용하거나 하나의 연필을 두 번 굴리면 된다.

076
동전 문지르기

우리는 자신이 더 이상 어린애가 아니라고 생각한다. 하지만 단순한 일에서 얻는 즐거움을 억누르고 있지는 않을까. 최근에 그림 퍼즐을 맞춰본 적 있는가? 가끔 하면 꽤 재미있다. 더 이상 레고를 조립하거나, 밤을 실에 꿰어 놀거나, 울타리 위로 막대기를 끌면서 걸어가지 말아야 할 특별한 이유가 있나? 코딱지를 먹는 것만큼은 삼가고 있지만 이건 필자만의 생각일 수도 있다.

동전 위에 종이를 대고 연필을 문지르는 놀이는 지금 다시 해도 여전히 놀랍다는 걸 깨닫게 될 것이다. 한 번도 해본 적 없다면 이번에 해보자. 일단 소파 뒤쪽을 뒤져 동전 하나를 찾아내자. 동전을 평평한 표면에 올려놓고 얇은 종이를 그 위에 올린다. 동전과 종이를 잘 잡고 연필을 눕혀 종이 위를 문지르면 놀랍도록 세밀한 동전의 형태가 나타날 것이다. 칠하는 방향을 이리저리 바꾸어도 좋다. 그다음 동전 주위의 지저분한 연필 자국을 지우거나 가위로 동전 부분만 오려내어 검은 종이 위에 붙인다. 최대한 깔끔해 보이게 만들면 된다.

TIP 동전을 껌이나 돌돌 만 테이프로 테이블 위에 고정하면 이리저리 움직이는 것을 막을 수 있다. 동전이 조금만 움직여도 마치 여러분이 술에 취해 잔돈을 내려고 할 때 보이던 동전의 모습과 비슷한 결과가 나올 것이다.

아이들에게도 권해보자. 아이들은 이런 놀이를 좋아할 뿐 아니라 뭔가 모으는 것도 좋아하니, 진짜 돈을 탐내지 않고 종이 동전을 모으게 만드는 좋은 방법이 될 수 있다.

077
눈 운동 하기

누구나 나이가 든다. 어릴 때는 이것이 반가운 얘기겠지만 일단 25세가 넘어가면 성장을 멈추고 늙기 시작한다. 여기서 10년이 더 지나면 책을 든 손을 아무리 멀리 뻗어봐도 초점이 잘 맞지 않는다는 사실을 깨달을 것이다. 안경을 맞추러 가야 할까? 아니면 연필을 꺼내보자.

초점을 맞추는 데 필요한 눈 근육 단련법을 소개한다. 연필을 든 팔을 앞으로 쭉 뻗고 그 끝에 초점을 맞춘다. 초점을 유지하면서 점점 연필을 눈앞으로 가져온다. 코에 닿기 직전까지 계속한다. 처음에는 부담스러울 수 있지만 이렇게 하면 평소에 거의 쓰지 않는 근육을 사용할 수 있다. 이 과정을 매일 몇 번씩 반복하자. 곧 초점을 맞추는 능력이 향상될 것이다. 어쩔 수 없이 안경을 써야 하는 날도 늦출 수 있다.

사시를 만드는 연습을 할 때도 좋다. 아이들을 웃기는 확실한 방법이다. 이런 놀이는 나이가 들기만을 기다리는 아이들이 시간을 보낼 수 있게 도와줄 것이다.

078
프로타주

'프로타주(frottage)'라는 말에는 두 가지 의미가 있는데 여기서는 한 의미만 이야기하고 넘어가는 게 좋을 것 같다. 여기서 다루는 프로타주는 올록볼록한 표면 위에 종이를 대고 연필로 문지르는 행위를 뜻한다. 076에서 했던 동전 문지르기와 비슷하지만 프로타주의 범위는 좀 더 넓다. 이것은 1920년대에 막스 에른스트가 발전시킨 기술이다. 초현실적인 상상력을 지녔던 그는 나무 바닥의 결에서 기이한 이미지들을 발견했다.

표면이 거칠기만 하다면 무엇을 소재로 택해도 상관없다. 돌, 나뭇잎, 조개껍데기, 나무껍질 같은 자연물도 좋고, 합성 물질이나 기계의 표면으로도 만족스러운 효과를 얻을 수 있다. 다만 무늬가 불규칙할수록 기발한 상상력을 불러일으킬 가능성이 높다.

방법은 간단하다. 선택한 표면 위에 종이를 올리고 부드러운 연필을 눕혀 문지르면 된다. 보통은 불규칙한 연필 자국 속에서 떠오르는 이미지를 찾아내어 그것을 이용해 그림을 그린다.

새롭게 그리고 싶은 부분은 지운다. 필자는 먼저 욕실 바닥 타일에 종이를 올리고 문질렀다. 처음에는 그 결과가 마치 산악지대의 풍경처럼 보여서 하늘이 될 부분을 비워놓았다. 그러나한 바퀴 돌려보니 폭풍우가 몰아치는 하늘처럼 보이기도 했다. 그래서 생각을 바꾸어 아래쪽에 정원 울타리의 패널을 대고 다시 문질렀다. 필자에게는 이것이 구름에 싸인 산비탈처럼 보였지만 아내는 해안에 밀려오는 파도를 위에서 내려다본 것 같다고 말했다. 누구 말이 맞을까?(사실 아내의 말이 언제나 옳다.)

처음부터 주제를 정해놓고 그릴 때도 이 방법이 유용할 수 있다. 여기서는(204쪽) 인도코뿔소의 거친 피부를 표현하는 데 드

는 수고를 줄이기 위해 치즈 강판을 대고 문질렀다. 무늬가 너무 규칙적으로 나오지 않도록 종이를 이리저리 움직이며 작업했다. 갈비뼈 부분에는 다시 한 번 울타리의 패널을 이용했다.

079
토스트 꺼내기

대부분의 안전사고가 가정에서 발생한다는 사실은 널리 알려져 있다. 가장 흔하면서도 위험한 사고는 안전해 보이는 토스터를 사용하다가 발생한다. 크럼펫이나 번 같은 빵은 다 구워진 후에도 토스터 위로 튀어 오르지 않는다. 이때 손가락을 넣어 꺼내

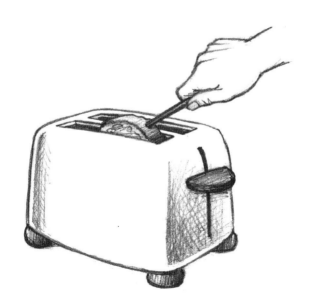

면 된다고 생각하겠지만 그러다가는 큰 화상을 입기 쉽다. 손으로 꺼내면 위험하다는 생각에 칼을 집어넣는 사람들도 있는데 이것은 더욱 위험하다. 자칫하면 전기 폭발이 일어날 수 있다. 그러면 여러분도 구워질 것이다.

반면 나무로 만들어진 연필은 열이나 전기를 전달하지 않으므로 구워진 빵을 꺼낼 때 훨씬 안전하다. 하지만 연필의 쓰임새는 딱 여기까지다. 이 책을 쓰기 위해 필자가 철저히 테스트를 해본 결과, 연필은 빵을 썰거나 잼을 바르는 데는 아무 쓸모가 없는 물건이다.

(TIP) 괜한 위험을 감수하지 말자. 토스터에 뭔가 집어넣어 빵을 꺼낼 때는 반드시 플러그를 먼저 뽑을 것.

동작선 그리기

아래 그려진 곡선을 잘 보자. 별다를 것 없는 선에 불과하고 어쩌면 인쇄 오류라든가 여백에 떨어진 머리카락으로 보였을지 모르지만, 이런 선 하나가 인체 드로잉에서 얼마나 큰 효과를 발휘하는지 알면 아마 놀랄 것이다. 이것은 '동작선'의 한 예다. 동작선이란 아티스트들이 인물의 자세나 동작을 포착하고 역동성, 우아함, 운동감을 부여하기 위해 사용하는 선을 뜻한다.

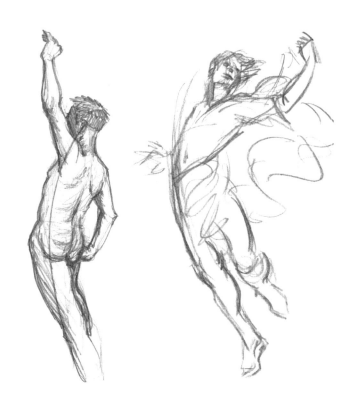

이 두 스케치 중 하나는 누드 수업에서 그린 것이고 또 하나는 미술관에서 그린 것이다. 둘 다 비슷한 동작선을 바탕으로 하고 있다. 인체를 따라 흐르는 선을 먼저 그려놓으면 인물의 자세를 빠르게 잡을 수 있어 그림에 큰 도움이 된다. 동작선은 어떤 자세에서든 관찰할 수 있다. 자고 있거나 앉아 있는 인물에서도 마찬가지다. 이 선을 포착할 줄 알게 되면 여러분의 인

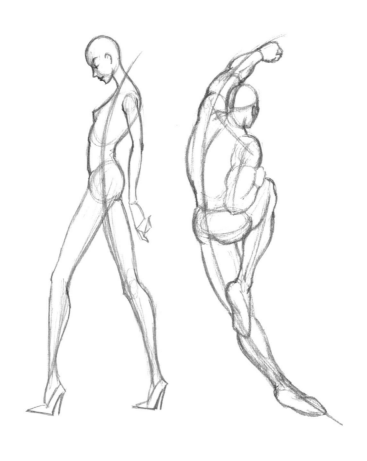

체 드로잉도 한 단계 발전할 것이다(088 참조).

동작선은 상상 속 인물을 그릴 때도 유용하다. 만화가들과 패션 일러스트레이터들은 동작선을 이용해 캐릭터와 모델의 동작을 묘사한다. 위 스케치 두 개는 같은 동작선을 사용한 예다.

만화에서는 인물들의 자세를 과장되게 묘사하기 때문에 동

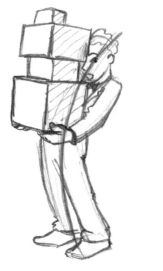

작선도 전혀 달라진다. 이 그림의 남성에게는 뒤로 크게 휜 동
작선을 적용하여 그가 든 짐의 무게를 강조했다. 같은 곡선을
좀 더 과장하면 유혹적으로 골반을 튼 여성의 자세가 나온다.

물론 동작선은 인물의 자세만큼이나 다양하게 그릴 수 있다.
위엄 있는 노신사의 걷는 모습을 표현할 때는 살짝 앞으로 기
울어진 선 하나면 충분하다. 반면 활기 넘치는 꼬마 아가씨가
전력 질주하는 모습을 그릴 때는 거의 수평에 가깝게 기울어진
동작선이 필요하다.

만화가들은 언제나 극단적으로 과장된 강렬한 자세를 추구
한다. 준비 동작을 할 때는 몸을 한껏 뒤로 젖혔다가 다음 순간

에는 몸을 최대한 앞으로 숙이는 식이다. 이 그림에서는 동작
선이 인물의 몸 전체를 지나 팔, 망치까지 이어지면서 동작에
통일성을 부여했다.

081
행맨 게임

대부분의 독자들은 행맨이라는 오래된 게임에 익숙할 것이다. 만약 모른다고 해도 상관없다. 여기에서 이 놀이의 기본 규칙과 함께 확실하게 이길 수 있는 몇 가지 팁까지 설명할 테니까.

행맨은 두 사람이 하는 게임이다. 한 명은 '사형 집행인'이 되고 한 명은 '죄인'이 된다. 사형 집행인이 연필을 들고 매우 어려운 단어를 하나 떠올린 뒤 이 단어에 들어간 알파벳 숫자만큼 빈 칸을 그린다. 죄인은 이 단어에 포함된 알파벳을 하나씩 추측해나간다. 맞혔을 때는 사형 집행인이 해당하는 빈 칸에 그 알파벳을 써 넣는다. 그리고 죄인이 틀릴 때마다 연필로 하나씩 선을 그어 교수대에 목이 매달린 사람의 모습을 그려나간다. 맨 마지막 순서인 다리까지 그려 완성하면 죄인은 죽는다. 그림이 완성되기 전에 단어를 맞히면 이 끔찍한 운명에서 벗어나 자신의 우월함을 입증할 수 있다. 하지만 단어를 맞히지 못하면 죽음을 향한 선이 하나 더 그어진다.

선을 총 몇 개 그어야 하느냐에 대해서는 여러 의견이 있다.

그러므로 게임을 시작하기 전에 이것을 확실히 정해놓아야 한다. 승부욕이 지나친 사형 집행인이 땅이나 지지대도 없이 허술한 교수대를 지어 죄인의 죽음을 재촉할 수도 있기 때문이다. 위 그림은 11개의 연필 선으로 완성되는 교수대로, 일반적으로 많이 쓰이는 방법이다.

경험이 부족한 사형 집행인은 길고 어려운 단어를 고르려고 하는 경향이 있다. 하지만 이는 오히려 죄인이 단어를 맞힐 확률을 높일 뿐이다. 잘 쓰이지 않는 알파벳으로 구성된 짧은 단어가 훨씬 맞히기 어렵다. 예를 들면 DRY(건조한), FUG(탁한 공기), ZIT(여드름) 등이 좋은 예다.

RHYTHM(리듬), HYMN(찬가), LYMPH(림프)처럼 모음이 들어가지 않은 단어도 좋다. BAZAAR(바자회), VACUUM(진공), SKIING(스키)처럼 모음이 독특하게 짝을 이룬 단어를 선택할

수도 있다. PHLEGM(가래), TWELFTH(열두 번째), SPHINX(스핑크스)처럼 알파벳이 특이하게 조합된 단어를 고르는 것도 좋은 선택이다.

(TIP) 친구와 멀어지고 싶지 않다면 톨킨의 소설 속에만 등장하는 단어는 선택하지 않는 것이 좋다.

본인이 죄인일 때는 일단 모음을 생각하지 않는 것이 좋다. 자음들의 위치만 제대로 파악되면 모음은 자연스럽게 추측할 수 있다. 단어 전체를 한 번에 맞히려 하지 마라. 짐작되는 단어가 있다고 해도 알파벳 하나씩 추측해나갈 것. 추측이 틀리더라도 틀린 알파벳 하나를 줄이는 건 성공한 셈이 된다.

082
병치

굉장히 난해하고, 예술적이고, 사전에나 나올 법한 단어처럼 들리지만 '병치(juxtaposition)'는 그냥 여러 가지를 한곳에 두는 것을 뜻한다. 의미는 간단하지만 효과가 강력한 도구가 되기도 한다. 평소에 함께 보기 힘든 사물들을 같은 공간에 두는 것만으로 그림을 해석하는 방식에 관한 다양한 가능성이 열린다.

유머나 풍자를 목적으로, 혹은 주목을 끌기 위해 이질적인 사물들을 결합하는 데에는 특별한 기술이 필요하지 않다. 그냥 하나를 그리고 다른 하나를 그 옆에 그리면 된다. 연필 선의 진하기나 광원과 같은 요소를 전체적으로 일정하게 유지하면 도움이 된다. 서로 다른 요소가 어떤 식으로든 만나게 하는 것도 좋다. 서로 닿거나, 겹치거나, 붙어 있거나, 마주보게 해서 하나의 공간 안에 있는 느낌을 주면 된다.

여기에 실은 간단한 예시에는 스토리텔링의 요소를 도입했다. 먼저 고양이를 그린 후, 모델이 된 고양이가 이미 일어나 돌아다니고 있을 무렵 장난감 쥐를 하나 더 그려 넣었다. 그리고

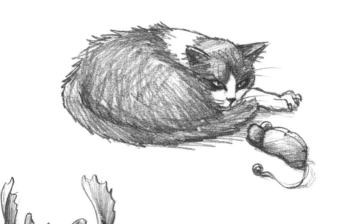

고양이의 시선을 수정해 쥐를 바라보게 하고, 날카롭게 세운 발톱을 추가했다.

박물관에서도 귀엽게 조합된 그림을 하나 그렸다. 벽에 걸려 있던 수사슴의 머리와 토끼 인형의 얼굴을 결합했다. 제법 그럴듯하게 그려져서 이렇게 생긴 토끼가 굴 속으로 뛰어드는 모습을 상상하게 된다.

물고기가 자전거를 탈 수 있을까? 사과 하나가 거실을 가득 채울 수 있을까? 사자 머리를 한 말벌이 존재할까? 연필만 있다면 불가능한 것이 없다. 1920년대와 30년대에 살바도르 달리, 르네 마그리트 같은 초현실주의 화가들은 이러한 몽환적 병치와 현실 왜곡에 바탕을 둔 작품들을 남겼다. 뜬금없는 조

합일수록 더 흥미롭고 초현실적인 그림이 된다.

아래의 두 사물은 현실 속에서는 아무 접점이 없었다. 각자 서로 다른 시기에, 서로 다른 스케치북에 그린 것이다. 이 두 스케치를 나란히 배치하고 그 크기와 형태를 마치 거울상처럼 대비하여 관람자들이 새로운 의미를 찾아낼 수 있도록 했다.

083

젓가락 대신 사용하기

중국인은 영리한 사람들이다. 그들은 종이, 성냥, 화약, 국수, 우산, 놀이용 카드, 아이스크림, 인쇄술, 외바퀴 손수레, 만리장성, 그 밖에도 여러 가지 유용한 것들을 발명했다. 물론 거기에는 중국이라는 나라도 포함된다. 그렇게 많은 것을 만드느라 바빴으니 포크를 발명하지 않은 것쯤은 용서가 된다. 물론 그들은 연필도 발명하지 않았다. 하지만 연필과 비슷한 형태로 포크 역할을 하는 물건은 발명했다. 바로 젓가락이다. 젓가락은 사용하기 번거로운 물건이다. 필자는 언제든 포크나 스푼 쪽을 선호한다. 아니면 입에 매달고 다니는 먹이 주머니도 괜찮다.

하지만 여러분에게 맛있는 샐러드를 먹을 기회가 생겼는데 그걸 집을 도구가 없는 상황을 상상해볼 수 있다(실제로 필자에게 있었던 일이다). 가방을 열어 깨끗한 연필 두 자루를 꺼낸 다음 고대 중국인들에게 감사를 표할 기회다.

젓가락은 당연히 두 개가 한 쌍이며 각기 다른 기능을 수행한다. 일단 고정된 지지대가 필요하다. 연필 하나를 꺼내어 오른

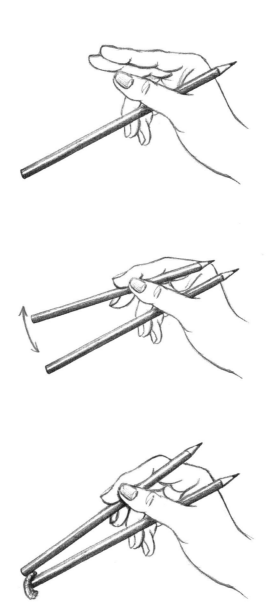

손에 쥔다(왼손잡이라면 왼손에 쥐어도 된다). 이때 연필심이 몸 쪽을 향하게 한다. 엄지 아래쪽에 연필을 끼우고 약지로 단단히 지탱한다. 이 연필이 고정 지지대 역할을 할 것이다.

TIP 연필의 길이가 서로 다르다면 긴 쪽을 지지대로 사용한다.

이제 엄지와 검지, 중지로 두 번째 연필을 쥔다. 두 연필의 끝을 맞부딪쳐 높이를 일정하게 맞춘다. 이제 위쪽 연필의 끝을 위아래로 움직이며 젓가락 역할을 훌륭하게 수행하도록 하면 된다. 그럼 맛있게 드시길!

084
플립 북 애니메이션 만들기

아마도 깨닫지 못했겠지만 지금 여러분이 쥐고 있는 것은 앞으로 생생한 공연이 펼쳐질 무대가 된다. 아니, 반대쪽 손. 이 책 말이다. 아래 여백이 보이는가? 움직이는 그림들로 채워주기를 기다리는 공간이다.

애니메이션 플립 북을 본 적이 있을 것이다. 본 적이 없다 해도 직접 만들면 된다. 그 방법을 소개한다. 책의 맨 뒷장, 오른쪽 페이지의 오른쪽 여백에서 시작한다. 거기에 작은 그림을 하나 그린다. 아주 간단한 그림이어야 한다(너무 복잡하면 곧 후회하게 될 것이다). 그다음 그 앞 페이지로 이동한다. 여러분이 앞서 그린 그림이 희미하게 비칠 것이다. 그것을 베껴 그리되 눈에 띄지 않을 만큼 아주 작은 변화를 준다. 그 앞 페이지로 넘어가 바로 앞 페이지의 그림을 베껴 그리면서, 이번에도 아주 작은 변화를 새롭게 추가한다. 책의 페이지든 여러분의 의지든 둘 중 하나가 먼저 동날 때까지 계속 그리면 된다.

이제 끝났나? 그럼 결과물을 한번 보자. 왼손에 책장을 쥐고

일정한 속도로 페이지를 넘겨보라. 여러분이 그린 그림이 움직이는 것이 보이는가? 친구여, 그것이 바로 애니메이션이라는 것이다. 여러분은 살아 있는 생명을, 혹은 생명처럼 보이는 환영을 창조한 것이다. 어쩌면 모든 생명은 그저 환영에 불과할지도 모르지만.

군이 세세한 묘사로 그리지 않더라도 여러 가지 방법으로 움직이는 이미지를 만들 수 있다. 점 하나만 찍어서 위아래로 움직이게 하거나, 크기를 키우거나, 수를 늘리거나, 공처럼 통통 튀게 하거나, 꽃으로 변하게 만들 수도 있다. 선 하나만 그리고 그 선을 늘이거나 흔들거나 구부릴 수도 있다. 작은 동물이 점프하거나 뛰어다니거나 페이지 밖으로 걸어 나가게 할 수도 있

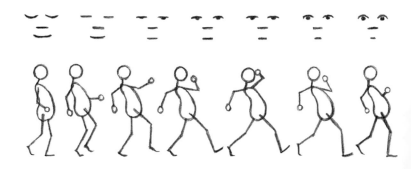

다. 날아다니는 원숭이들이 산 속 마을로 내려와 연기처럼 사라지게 만들 수도 있다. 이 책의 여백을 모두 채웠다고 해도 걱정할 것 없다. 집 안에 있는 많은 책들이 여백에서 생명을 꽃피워주기를 기다리고 있을 테니까.

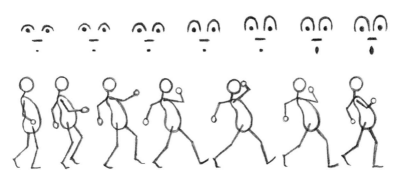

연필 콧수염

솔직히 말해 연필을 세련되게 사용하는 방식은 아니다. 코 아래쪽에 연필을 가로로 갖다 대고 마치 키스라도 할 것처럼 입술을 쭉 내민다. 그럼 연필이 콧수염처럼 붙어 있게 될 것이다. 전혀 콧수염처럼 보이지는 않지만 말이다. 여러분의 의도를 사람들이 잘 모르는 것 같으면 "내 귀여운 콧수염 좀 봐"라고 확실하게 말해주면 된다. 사람들이 폭소를 터뜨리거나 아이들이 '멋있는 삼촌/이모'라고 여기길 기대하지는 말 것. 그냥 어린 조카가 컴퓨터나 먹을 것이나 혹은 뭔가를 부수는 행위에서 단 몇 초만이라도 주의를 돌리게끔 했으면 그만이다. 짧은 연필로 하면 효과가 더 좋다. 물론 여러분이 진짜 콧수염을 기르고 있다면 별 쓸모가 없는 방법이다.

086
어두운 풍경 그리기

연필은 다양한 색조를 표현할 수 있기 때문에 흐릿한 빛과 음울한 분위기를 그리기에 적합한 도구다. 대낮의 풍경은 연필로 그리기 어렵지만(058 참조) 어두운 풍경을 묘사할 때는 빛에 신경쓸 필요가 없다. 또한 이런 풍경을 그릴 때는 디테일을 최소한으로만 묘사해도 된다. 모두 필자 같은 게으름뱅이에게는 반가운 소리가 아닐 수 없다.

어두운 풍경을 잘 그리는 비결은 구성에 있다. 섬네일 스케치(046 참조)를 먼저 하면 유용할 때가 많다. 색조의 균형이 맞도록 풍경을 구성하는 그림자의 형태들을 잡아놓는 것이다. 구성이 만족스럽게 완성됐다면 이제 그리기만 하면 된다.

(TIP) 너무 매끄럽지 않은 종이에 그릴 것. 화가들이 쓰는 종이에는 대개 결이 살짝 들어가 있다. 흑연이 그 위에 달라붙으면서 연필 선의 밀도가 높아지므로 힘을 적게 들이고 그릴 수 있다.

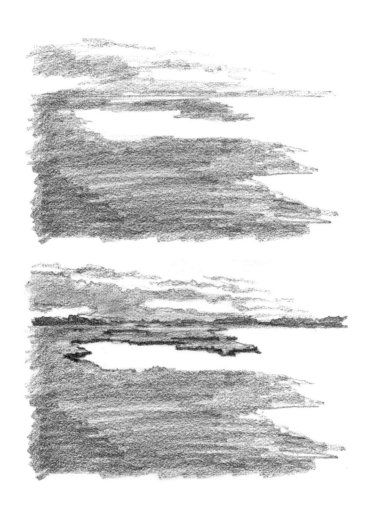

조심스럽게 그릴 필요는 없다. 대략 그린 스케치는 어차피 색
조를 층층이 쌓다 보면 묻히게 되어 있다. 필자는 부드러운 연
필로 바로 윤곽선을 그린 후 질감이나 정확성에 신경 쓰지 않

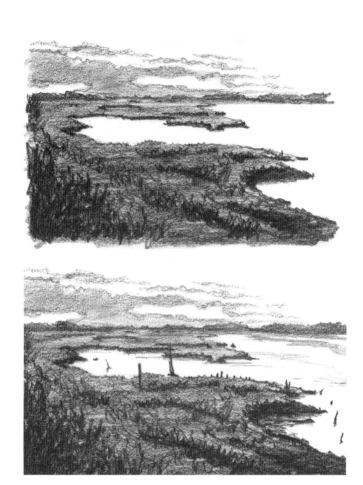

고 넓은 부분부터 음영을 넣었다.

　먼 곳에서 그리기 시작해 가까워질수록 점점 색조를 진하게
하여 풍경의 형태를 잡았다. 이때 연필 쥐는 방법을 바꾸어 최

대한 힘을 주어 칠했다. 전경 근처에 몇 종류의 선으로 덤불과 울퉁불퉁한 땅의 질감을 표현했다.

디테일은 마지막 단계에서 생각했다. 먼저 지우개로 하늘과 수면 위의 불필요한 선들을 지웠다. 그런 다음 썩어가는 기둥이라든가 물에 비친 그림자 등의 기이한 디테일을 추가하여 독특한 풍경을 만들었다. 색조와 지평선의 실루엣은 살짝만 수정하고 그냥 두었다. 그림이 너무 무겁고 우울하지는 않았으면 했기 때문이다.

TIP 아무리 어두운 풍경이라 해도 작은 부분 정도는 흰색으로 남겨놓는 편이 효과적이다. 색조의 범위가 넓어지고, 의도치 않게 그림이 지저분해 보일 우려가 없다.

087
연필이 사라지는 마술

연필과 약간의 능청만 있으면 누구든 몇 분 만에 익힐 수 있는 마술이다. 연필이 완전히 사라졌다가 다시 나타나게 만드는 것이다. 단 몇 초면 끝나지만 보는 사람들은 꽤 오랫동안 멍해 있을 것이다. 비결은 사람들의 주의를 다른 곳으로 돌리는 것.

먼저 관객들에게 여러분의 왼쪽 모습이 보이도록 자리를 잡고 선다. 그리고 지금부터 연필로 손을 꿰뚫겠다고 말한다. 글씨를 쓸 때처럼 오른손으로 연필을 쥐고 왼손바닥이 위를 향하게 하여 앞으로 내민다. 어떻게 뚫을까 하는 호기심에 들뜬 관객들은 자연스럽게 왼손에 시선을 집중할 것이다.

이제 팔꿈치를 굽혀 연필을 쥔 오른손을 귀까지 올렸다가 재빨리 아래로 내려 왼손에 갖다 대면서 '하나'라고 외친다. 그리고 다시 박자에 맞춰 '둘'이라고 외치면서 이 행동을 반복한다. 세 번째로 연필을 들었을 때 오른쪽 귀 뒤에 연필을 꽂은 후 '셋!'이라고 외치면서 손을 아래로 내려 왼쪽 손바닥을 손가락으로 찌른다. 끔찍한 광경을 내심 기대하던 관객들은 연필이

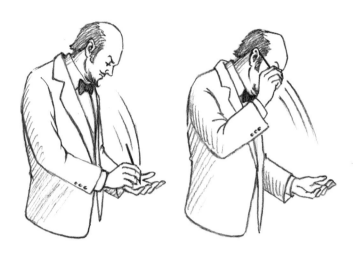

갑자기 사라졌다는 사실을 깨닫는다. 여러분도 놀란 표정으로
빈 손바닥을 바라보라. 이때 여러분의 오른쪽 모습은 계속 관
객들 눈에 보이지 않게 한다.

연필이 다시 나타나게 하려면 빈손으로 이 동작을 다시 반복
한다. 손을 귀 쪽으로 올렸을 때 귀에 꽂아둔 연필을 빼면 된다.

TIP 이 마술은 바로 옆에 서 있는 한두 사람 앞에서 할 때
가장 효과적이다. 팔을 움직이는 각도가 넓어서 그들의 가시
범위에 들어오지 않을 것이다.

088
누드 드로잉

따뜻한 방에 앉아 벌거벗은 인체의 형태를 연구하는 것만큼 재미없는 일이 또 있을까. 시트콤 속이었다면 누드 드로잉 수업에서 윙크와 성적인 농담이 끊임없이 오가거나, 뭔가 선정적인 분위기가 암시되었을지도 모른다. 그러나 현실 속에서는 모델과 화가 사이에 아무런 감정도 교류도 없다. 분위기는 딱딱하기 그지없고 수업료가 꽤 비싸기 때문에 다들 뭔가 그리겠다는 열의에 가득 차 있을 뿐이다. 그리고 근사한 젊은 모델들만 있는 것도 아니다. 사실 가장 흥미로운 모델은 나이가 좀 있는 사람들이다. 다시 한 번 말하지만 이보다 재미없는 일을 찾기란 힘들다.

누드 드로잉의 가장 큰 매력은 구석에 알몸으로 서 있는 모델이 아니라 시간이 정말 빨리 흐른다는 점이다. 여러분이 그린 걸작을 다듬으면서 몽상에 빠져 있노라면 세 시간쯤은 순식간에 지나간다. 시간을 정해놓고 그린다면 본전을 뽑는 데 더 도움이 될 것이다. 그림을 여러 장 그리자. 1분부터 최대 20분까지 그리는 시간을 다양하게 조절해보자. 작게도 그리고 크게도

그리자. 시점을 다양하게 바꾸면서 그려보는 것도 좋다. 바닥에 쭈그려 앉거나, 의자 위에 올라서거나, 방을 돌아다니면서 그려보고 모델에게도 규칙적으로 자세를 바꿔달라고 부탁한다.

　이제 인체를 그리는 법에 대해 알아보자……

　인물이 취한 자세의 핵심을 포착해야 한다. 대부분의 자세는 하나의 명확한 동작선(080 참조)으로 표현할 수 있다. 그냥 쉬고 있을 때의 자세도 뚜렷한 곡선을 이룬다. 중심이 되는 선을 잡고 그것을 바탕으로 머리와 몸통을 재빠르게 그린다. 팔다리를 처음에는 선 몇 개로만 표현한다. 뼈대가 완성된 후에 디테일을 추가한다. 대강의 비례를 점검하면서 그려도 좋지만(052 참

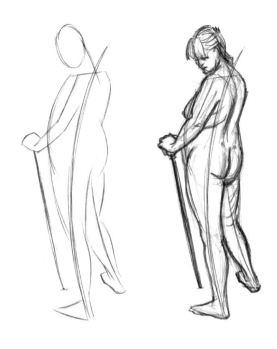

조) 기본 형태를 잡는 데 너무 많은 공을 들일 필요는 없다. 팔, 다리, 목은 생각보다 길다는 점을 염두에 둘 것.

편하고 자유롭게 그린 후에 필요한 만큼 디테일을 다듬는다. 머리카락은 하나의 덩어리로 취급하고 별로 중요한 부분이 아니니 굳이 음영을 넣지 않아도 된다. 얼굴에는 몇 가지 기본적인 특징만 표현한다. 얼굴도 그다지 중요하지 않다. 손과 발의 형태를 특징적으로 묘사하라. 사람들이 자주 간과하는 부위다. 먼저 하나의 덩어리로 그린 후 너무 자세하지 않게 세부를 표

현하면 게 쉽게 그릴 수 있다. 무릎, 팔꿈치, 발목은 단단하므로 뾰족한 연필로 그린다. 엉덩이나 배, 가슴 등 살집이 있는 부분에는 부드러운 연필을 사용한다.

누드 드로잉 수업의 목표는 아름다운 그림이 아니다. 물론 간단한 드로잉에서 아름다움을 찾을 수도 있지만, 인체에 대한 지식과 경험을 쌓는 것을 목표로 삼아야 한다. 그림을 많이 그려볼수록 만족스러운 드로잉 한두 장을 얻을 가능성이 높아진다.

089
결과 게임

온 가족이 할 수 있는 재미있는 게임을 소개한다. 참가자들의 연령과 경험이 다양하면 게임이 더 재미있다. 먼저 몇 가지 버전 중에서 한 가지를 선택해야 한다. 방법은 모두 같다. 각자 연필과 종이 한 장씩을 가지고 시작한다(세로 방향으로 반을 나눈 A4 용지 정도면 적당하다). 한 사람씩 돌아가면서 종이의 위에서부터 아래로 글씨를 쓰거나 그림을 그린다. 다 쓰거나 그렸으면 종이를 접어 자신의 작품을 숨긴 후 다음 사람에게 넘겨준다. 다음 사람은 앞의 사람이 어떻게 했는지 모른 채로 이어서 쓰거나 그린다. 모든 차례가 끝나면 종이를 펴서 내용물을 공개한다.

이야기

이 게임에서는 각 참가자가 쓴 글이 모여 8단계로 이루어지는 이야기를 완성하게 된다. 단계는 다음과 같다.

1. (남자 이름)은

2. (여자 이름)을 만났다.

3. … 에서

4. 그는 … 라고 말했다.

5. 그녀는 … 라고 말했다.

6. 그는 … 를 했다.

7. 그녀는 … 를 했다.

8. 그 결과 ….

그 결과는 기괴할 수도 있고 웃길 수도 있고 상당히 흥미로울 수도 있다. 어쩌면 다음과 같은 결과가 나올 수도 있다.

"넬슨 만델라는 도로의 끝에서 엄마를 만났다. 그는 '나 자전거 타고 싶어'라고 말했다. 그녀는 '쿠션이 딱딱해'라고 말했다. 그는 토했다. 그녀는 신발을 벗었다. 그 결과 그들은 손을 잡고 석양 속으로 사라졌다."

시

조금 세련된 게임을 원한다면 이 버전을 시도해보자. 첫 번째 사람이 간단한 운율과 각운을 사용한 시구를 하나 쓴다. 첫 번째 시구가 보이는 상태로 다음 사람에게 넘긴다. 다음 사람이

새로운 시구를 쓰면 첫 번째 시구를 감춘다. 각자 시구 하나를 쓰고 종이를 접어 다음 사람에게 넘기는 것이다. 보통 네 줄의 시를 쓴다. 여덟 줄을 쓰고 싶다면 다섯 번째 줄부터 새로운 각운을 따라야 한다. 예를 하나 소개한다.

사람이 나무에서 떨어지는 방법 중에서
가장 좋은 것은, 너도 동의하겠지만
누군가 무릎을 부드럽게 쓰다듬는 거야
사람들 앞에서는 예의 바르게 행동해야 해
신사는 언제나 모자를 벗지
개나 고양이, 새가 지나갈 때
코끼리는 아주 크고 뚱뚱해 보일 거야
코끼리에 깔리면 철퍼덕 소리가 나겠지!*

* 윗줄부터 차례대로 tree(나무), agree(동의하다), knee(무릎), company(사람들)로 각운을 맞추었다. 다섯 번째 줄부터는 각운이 바뀌어 hat(모자), cat(고양이), fat(뚱뚱한), splat(철퍼덕)으로 이어진다. – 옮긴이

그림

아마도 가장 많은 사람들이 즐기는 버전일 것이다. 첫 번째 사람이 머리를 그리고 종이를 접어서 목선만 보이게 한다. 다음 사람이 나머지 신체 부위를 이어 그린다. 언제나 자신이 그린 그림의 아주 일부분만 보이도록 접어 다음 사람에게 넘겨준다. 세 사람 정도(머리/몸통/다리)를 거치면 보통 한 인물이 완성된다. 혹은 참가자 수에 따라 단계를 더 나눌 수도 있다(머리 위쪽/머리 아래쪽/상체/엉덩이/다리/발). 그 결과로 얻은 그림은 모든 사람들을 즐겁게 해줄 것이다.

어떤 사람의 글이나 그림이 별로였다 해도 그건 중요하지 않다. 재미로 하는 게임일 뿐이다. 이 게임에는 아이와 어른이 동등한 자격으로 참가할 수 있다. 다만 이런 게임을 통해 아이들이 자신의 행동이 가져오는 결과에 대한 귀중한 교훈을 얻을 수 있다고 생각한다면, 여러분은 아직 아이들을 모르는 것이다.

090
원근법에서 벗어나기

원근법을 이해하면 그림을 그릴 때 유용하지만 언제나 이 법칙을 엄격하게 따를 필요는 없다. 어떤 풍경이나 대상을 택하느냐에 따라 투시선이나 소실점 없이도 충분히 그릴 수 있다.

거리가 멀어지면 원근법의 효과가 줄어들어 그림에서 별로 중요하지 않은 요소가 되어버린다. 이 그림 속 건물들은 호수의 반대편에서 그렸는데 너무 멀어서 수렴되는 선의 각도를 잡

기가 거의 불가능했다. 덕분에 자유롭게 지붕의 흥미로운 형태에만 집중하면서 그릴 수 있었다.

오래된 목재 건물들은 시간이 지날수록 점점 휘어져서 비스듬하고 불규칙한 윤곽선을 이루기 때문에 정확한 각도를 잡기 어렵다. 이럴 때는 굳이 투시도를 그릴 필요가 없다. 꼭 필요하다면 대강 그린 그리드 정도면 된다. 모든 각도(수직선을 포함하여)는 눈으로 대충 가늠한다. 실수를 하더라도 오히려 이 마을의 고풍스러운 매력을 표현하는 데 도움이 될 것이다.

091
튜브 짜기

여러분이 볼로네즈 소스를 만들고 있다고 상상해보자. 토마토 퓌레를 막 넣으려던 찰나, 양이 얼마 남지 않은 걸 알았다. 가게는 15분 거리에 있고 손님은 10분 후에 들이닥칠 것이다. 아무리 훌륭한 4B 연필이라도 여러분을 이런 곤경에서 구해줄 수는 없다.

하지만 이렇게 해보자. 앞서 말한 4B 연필을 튜브의 아래쪽에 가로 방향으로 갖다 댄다. 그다음 단단하게 누르면서 연필

주위로 튜브를 돌돌 만다. 맨 윗부분에 도달할 때쯤에는 프라이팬 안에 넣을 만큼의 양을 짤 수 있을 것이다. 한 끼 분량으로 충분한데 연필이 없었다면 쓰레기통으로 버려졌을 것이다. 다 짰으면 연필을 빼서 다시 앞주머니에 넣거나 귀 뒤에 꽂고 빈 튜브를 버린다.

치약, 크림, 연고, 풀, 물감 등 비슷한 용기에 든 어떤 제품이라도 같은 방법으로 짜낼 수 있다. 그나저나 퓌레가 모자랄 때는 케첩을 써도 상관없다. 둘은 똑같은 제품이나 다름없다.

092
독특한 시점으로 그리기

현대 사회가 얼마나 많은 시각 정보를 생산하는지 생각해보면 그중 대부분이 비슷비슷하고 틀에 박혀 있다는 사실에 놀란다. 인터넷에서 자동차 사진을 찾아보라. 말 그대로 수백만 장의 사진 중 거의 대부분이 정면도, 측면도, 조감도일 것이다. 여성들은 헤어스타일에 대해 고민하느라 많은 시간을 보내지만 아름답게 손질된 뒷머리를 찍은 사진은 찾아보기 힘들다.

연필을 창의적으로 사용하고 싶다면 사물을 신선한 시각으로 바라볼 수 있어야 한다. 그림을 그리기 전 대상의 주변을 돌면서 독특한 시점을 골라보라. 모든 사물에서 특이한 면을 찾아내라는 뜻은 아니다. 고양이의 뒷모습을 그린다고 해서 앞모습을 그릴 때보다 더 만족스러운 그림이 나오는 것은 아니다. 다만 여러 가지 가능성을 고려해봐야 한다는 뜻이다.

초상화를 그릴 때 가장 뻔하고 지루한 방법은 정면에서 보고 그리는 것이다. 여권 사진의 구도로는 적당하겠지만 흥미로운

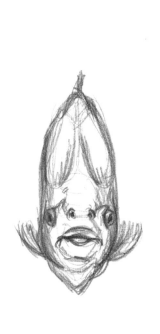

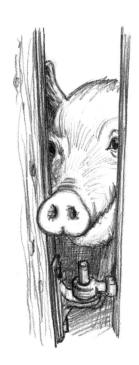

면은 전혀 없다. 하지만 같은 시점을 사용해도 그 시점으로 그
려지는 일이 거의 없는 대상을 택한다면 놀랍도록 매력적인 결
과를 얻을 수 있다. 수족관에서 피라냐를 정면에서 바라보며
그린 그림은 색다른 느낌을 준다.

　역시 정면에서 보고 그린 그림이지만 위 그림 속 돼지는 몸을
문 뒤로 숨기고 있다. 문 너머로 전체적인 모습을 보고 그렸다
면 더 쉬웠을 것이다. 하지만 돼지의 눈높이에서 몸의 일부만

드러나게 그리자 훨씬 독특한 그림이 완성되었다.

친숙한 대상이라도 올려다보거나 내려다보는 시점으로 그리면 새로운 느낌을 줄 수 있다. 사람들은 주변의 사물을 잘 안다고 생각하는 경향이 있다. 그런 것들을 전혀 다른 관점으로 제시하여 그동안 당연하게만 받아들였던 진실을 재발견하게 만드는 것이 예술가의 역할이다. 연필 하나로 꿈꿀 수 있는, 참으로 고귀한 야심이 아닌가.

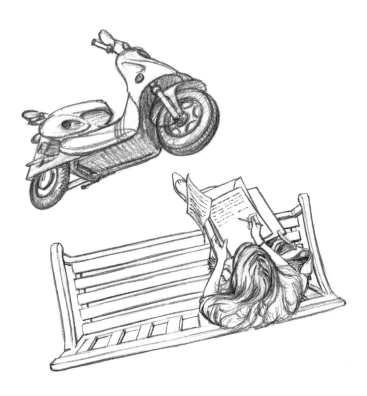

093
낙서를 이용해 그리기

사람들은 그림이라는 것이 얼마나 독특한 것인지 잘 깨닫지 못한다. 종이에 선 몇 개를 긋기만 하면 여러분은 길고 긴 인류의 역사를 통틀어 누구도 똑같이 그린 적 없었던 독특한 그림을 그린 것이라고 할 수 있다. 이러한 성질을 이용해서 누구도 상상해본 적 없는 독특한 생물이나 괴물을 창조할 수 있다.

먼저 눈을 감고 종이 위에 아무렇게나 선을 휘갈긴다. 방금 그린 형태를 바라보면서 그 안에 숨어 있는 야수의 모습을 찾아낸다. 인간은 얼굴과 아주 조금이라도 비슷한 형태를 보면

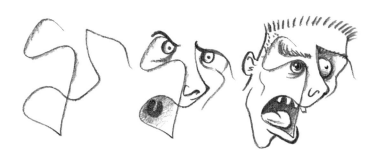

생물학적으로 반응하도록 설계된 존재다.

그림의 형태를 잡았으면 선을 추가하면서 여러분의 피조물에 생명을 불어넣자. 아래의 그림은 필자가 같은 낙서의 서로 다른 부분을 이용해 그려낸 그로테스크한 얼굴들이다.

이것을 90도 각도로 돌리면 다른 캐릭터가 등장하고 다시 돌리면 또 다른 괴물이 등장할지도 모른다.

상상 속의 도구, 외계의 식물, 환상적인 풍경 같은 것을 그릴 때도 이 방법을 사용할 수 있다. 유일한 제약은 여러분의 상상력이다.

094
산 옮기기

연필은 카메라가 아니라고 말한다면 당연한 얘기처럼 들릴 것이다. 물론 연필은 카메라가 아니다. 하지만 우리가 그림을 그릴 때 꼭 사진처럼 현실을 재현할 필요가 없다는 사실을 인식하면 상당한 해방감을 느낄 수 있다. 과거의 화가들은 대상을 미화하기도 하고 과장하기도 하고 뜻대로 왜곡하기도 했다. 우리라고 그러면 안 된다는 법이 있나?

우리는 이상적인 그림에 어울리지 않는 대상을 얼마나 자주보는가? 쓰러진 도로 표지판, 바깥으로 늘어진 나뭇가지, 거슬리는 배경, 코 위의 보기 싫은 여드름까지. 만약 우리가 완벽하지 않은 대상을 모두 제외한다면 결국 아무것도 그릴 수 없을 것이다. 사진가는 물리적으로 바꿀 수 없는 현실을 그냥 받아들일 수밖에 없지만, 그림을 그릴 때는 그냥 못 본 척하면 된다. 예를 들어 설명하겠다.

옆의 그림 두 장은 같은 풍경을 그린 것이다. 첫 번째 그림은 카메라로 찍은 사진처럼 모든 것이 제자리에 완벽한 비율로 묘

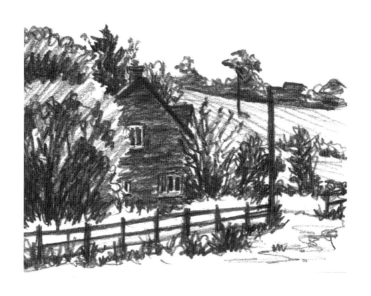

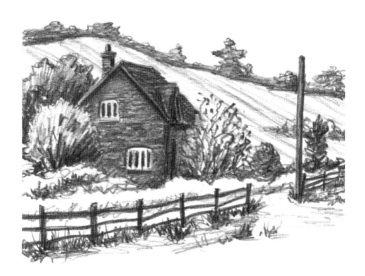

사되어 있다. 잘 그린 그림이지만 마음에 안 드는 부분들이 보인다. 시점을 바꾸면 해결되었을 문제지만 위층 창문에서 그리고 있었기 때문에 그러기가 쉽지 않았다.

두 번째 그림을 그리면서 나는 미술가의 특권을 행사했다. 집을 좀 더 보기 좋은 각도로 옮긴 것이다. 둘러싼 나무들의 크기를 줄이고 뒤편 언덕의 높이를 높여 집 주변을 보기 좋게 감싸도록 했다. 울타리는 살짝 아래쪽으로 옮겨 집 주변 공간이 더 여유 있어 보이게 했고 울타리의 모양도 시골 풍경에 걸맞게 좀 더 소박하게 바꿨다. 전신주는 오른쪽으로 옮겨 뒤편 언덕이 더 잘 보이게 했다.

아마도 여러분이 대상을 이 정도까지 변형해 그리지는 않을 것이다. 중요한 건, 변형이든 생략이든 강조든 자유롭게 해도 좋다는 점이다. 현실을 그대로 재현한다고 해서 반드시 훌륭한 그림이 되는 것은 아니다. 엉성한 구성과 산만한 디테일은 확실한 단점이 되지만 말이다.

095
새싹 게임

지적인 사람들이 즐길 수 있는 간단한 게임을 소개한다. 머리가 나쁜 사람도 알아두면 좋다. 케임브리지 대학의 수학자가 개발했지만 아이들도 충분히 즐길 수 있는 게임이다.

먼저 종이 가운데에 점을 두 개 그린다. 첫 번째 사람이 두 점 사이를 잇는 선 또는 한 점에서 출발해 같은 점으로 돌아오는 원을 그린다. 그런 다음, 새로 그은 선 위에 새로운 점을 그린다. 서로 돌아가면서 새로운 선을 그리고 매번 그 위에 점을 추가한다. 이 게임에는 세 가지 규칙이 있다.

1. 하나의 점이 네 개 이상의 선과 연결될 수 없다.
2. 다른 선 위를 가로지르는 선은 그을 수 없다.
3. 이미 있는 점을 거쳐서 새로운 선을 그을 수 없다.

그렇게 게임을 진행하다 더 이상 새로운 선을 그을 수가 없으면 그 사람이 패자가 된다. 하지만 이 게임은 결과를 예상하기

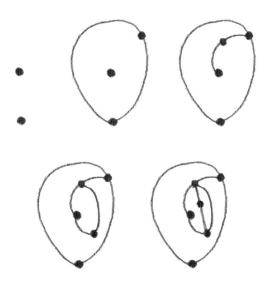

힘들기 때문에 승자도 자신의 승리에 깜짝 놀랄 때가 많다. 그러니 이겼다고 너무 우쭐해할 필요도 없다.

TIP 더 길고 복잡한 게임을 하려면 점을 세 개 이상 찍어놓고 시작하자.

게임이 끝나면 예쁜 무늬가 완성돼 있을 것이다. 거실 벽에 걸 만한 그림은 아니지만 콜 게임을 하기에는 유용하다(007 참조). 안을 칠하면 더 예쁜 무늬가 나올 것이다.

096
과장하기

어릴 때부터 우리는 과장하지 말라는 얘기를 많이 들었다. 과장은 거들먹거리거나 허풍을 떤다는 의미로 쓰이는데, 낚시꾼이나 정치가가 하는 과장이라면 그런 의미로 충분할지도 모른다. 하지만 현실을 각색할 줄 몰랐다면 위대한 문학의 역사가 존재할 수 있었겠는가? 정확한 사실로만 이루어진 얘기를 듣고 있느니 시원하게 하품하는 소리를 듣는 편이 나을 것이다. 미술 분야에서도 우리는 대상을 미묘하게 변형한 그림에 매력을 느낀다. 이런 그림들은 훨씬 더 흥미롭고 이해하기도 쉽다. 과장이라고 다 나쁜 것은 아니다. 연필이 이끄는 대로 마음껏 상상의 나래를 펼치는 일에 죄책감을 갖지 말자.

가장 쉽게 과장하는 방법은 크기를 키우는 것이다. 254쪽 위 그림은 박물관에서 여우 모형을 보고 그렸다. 필자의 눈에는 이 여우가 자신의 풍성한 꼬리를 만족스러워하는 것으로 보였기 때문에 꼬리를 좀 더 크게 강조해 그렸다.

그 아래 고양이의 가장 큰 매력은 털이 없고 주름진 피부가

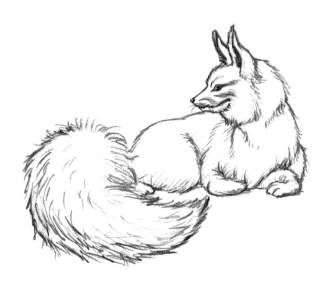

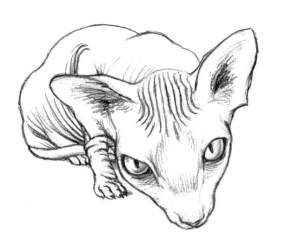

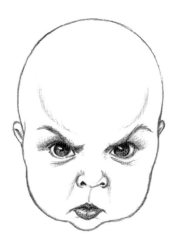

아닌, 신기하게 생긴 삼각형 머리였다. 먼저 고양이 머리가 프레임에 꽉 차도록 클로즈업한 사진을 찍었다. 그다음 그림을 그리면서 머리 윗부분 폭과 미간을 넓히고 주둥이를 좁게 그려 정확한 삼각형 형태를 이루게 했다. 이런 측면에서 보면 과장은 캐리커처(020, 044, 072 참조)나 의인화(056)와 아주 유사하다.

위 그림은 조카의 사진을 보고 그렸다. 이 녀석은 경멸하는 듯한 표정을 아주 잘 짓곤 했는데 이 그림에서는 생생한 표정이 담긴 눈썹의 각도와 그림자, 뿌루퉁한 입을 과장하여 그런 특징을 한층 강조했다. 조카의 머리카락은 굉장히 가늘기 때문에 이 그림에서는 아예 생략했다. 덕분에 제임스 본드 영화에 나오는 악당처럼 보인다.

이제는 반대로 나이가 아주 많은 사람의 경우를 보자. 필자의 할머니를 그릴 때는 너무 무례하지 않은 방식으로 나이를 그대로 드러내고 싶었다(무려 98세이시다). 전체적으로 진하고 뚜렷한 선을 사용하고 숱이 없는 머리 부분에만 부드러운 선을 사용했다. 작고 연약한 몸을 강조하려고 머리를 상대적으로 크게 그렸다. 또 앉아 계신 의자를 크게 그려서 몸이 한층 더 작아 보이도록 했다.

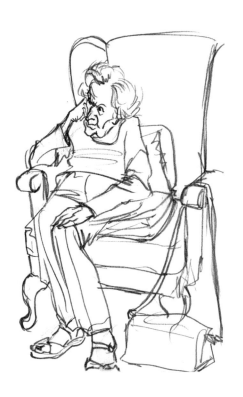

097
원 그리기

미켈란젤로였는지 지오토였는지 아무튼 어떤 화가가 천장화인지 벽화인지 아무튼 뭔가를 그리는 일에 지원하면서 자신의 실력을 증명하기 위해 도구 없이 손만으로 완벽한 원을 그려 보았다는 전설이 있다. 교황인지 추기경인지 아무튼 그 사람이 그 완벽한 원에 감동받아 그를 즉시 고용했다는 이야기다. 아마도 거짓말이겠지만 원을 그리는 능력이 화가의 실력을 측정하는 기준으로 여겨졌다는 사실을 알 수 있다. 여러분도 도구 없이 완벽한 원을 그릴 수 있겠는가? 그릴 수 있다는 데 돈을 걸겠는가? 그렇다면 친구의 돈을 뜯어낼 수 있는 방법을 소개한다.

다른 사람들이 모두 한 번씩 원을 그려보고 실패한 다음, 심의 길이가 충분한 연필을 꺼내어 글씨 쓸 때처럼 잡는다. 중지 또는 약지를 종이에 올려 일종의 축으로 삼고 연필심을 종이 위에 누른다. 이제 이 손은 그대로 둔 채 다른 손으로 종이를 돌린다. 한 바퀴 다 돌리면 완벽한 원이 그려져 있을 것이다.

돈을 땄다면 필자에게 맥주 한잔 사시길.

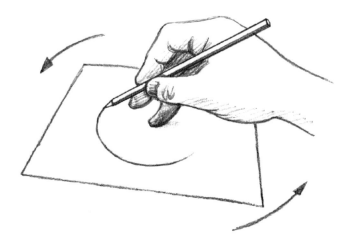

098
4차원으로 그리기

연필만 있으면 모든 차원을 표현할 수 있다. 점 하나에는 차원이 없지만 직선은 1차원, 구불구불한 선은 2차원이 된다. 이 책에 실린 대다수 그림에서는 입체적인 형태와 공간적 깊이를 묘사하여 3차원적 환영을 만들어냈다. 그리고 여러분이 그리는 모든 것에 영향을 미치는 또 하나의 차원이 있다. 바로 시간이다.

빛이 사라지기 전에 혹은 대상이 움직이기 전에 그림을 끝내야 한다는 시간적 제약에는 여러분도 익숙할 것이다. 시간을 제한하면 오히려 놀랍도록 효과적인 결과를 얻을 수 있다는 사실도 깨달았을지 모른다. 대상의 움직임 또는 스쳐 지나가는 한순간을 포착하려고 애써본 적도 있을 것이다. 하지만 시간 자체를 그리려는 시도를 해본 적 있는가?

꼭 그렇게 SF적인 이야기는 아니다. 예를 들어 황량한 겨울의 정원을 그렸다고 상상해보자. 봄이 되면 이 그림에 새싹과 꽃잎과 원예 도구를 그려 넣는다. 여름이 오면 다시 무성한 나뭇잎과 풀장을 그리고, 가을에는 잔디 위에 흩어진 낙엽들을

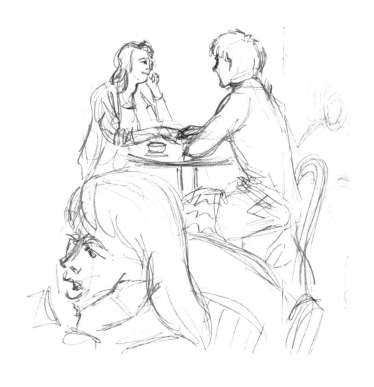

그린다. 이렇게 하면 하나의 그림 안에 일 년의 시간이 있는 셈
이다.

　하지만 꼭 그렇게 장기적으로 그릴 필요는 없다. 위 그림은
커피숍에서 차를 마시면서 그렸다. 먼저 서로의 눈을 들여다보
느라 주변에는 아무 관심 없는 젊은 커플을 그렸다. 필자의 딸
이 케이크에 정신이 팔려 있을 때와 비슷했다.

그 후 다른 손님들이 와서 그들 주변에 앉을 때마다 한 명씩 그려 넣었다. 뒤에 서 있다가 빈자리만 생기면 손님들을 앉히는 직원의 모습도 그렸다.

새 손님이 들어올 때마다 외투나 배낭 같은 디테일을 관찰하여 대강 그려놓은 인물들에 추가했다. 이 무렵 필자는 차 한 주전자와 형편없는 치즈케이크를 다 먹어치운 뒤였다. 커피숍 안

은 북적이고 있었고 젊은 커플은 떠난 지 오래였다. 아마 더 조용한 장소를 찾아 떠났을 것이다.

　스케치를 끝낸 뒤 몇 분 동안 마무리를 했다. 그리고 집으로 돌아오는 버스 안에서 음영을 추가하여 좀 더 생생한 분위기가 느껴지도록 했다.

　이런 장면을 실제로 일어난 그대로 묘사하는 것은 불가능하

지만 여러 장면을 한 장의 그림으로 합치는 것은 가능하다. 우연히 찾아오는 소재들을 하나씩 포착해낸다면 만족스러운 결과를 얻을 수 있을 것이다.

099
스케치북 활용하기

역사적인 현장이나 아름다운 자연 경관을 방문했을 때 주변에서 수많은 사람들이 값비싼 카메라를 들고 쉴 새 없이 사진을 찍어대는 것을 보았을 것이다. 사진을 좋아하는 이 관광객들은 사실 그곳에 있는 게 아니다. 몸은 그곳에 있지만 정신은 집에 돌아가 가족들에게 보여줄 수많은 사진들에 온통 집중되어 있다. 하지만 여러분은 그런 교양 없는 사람들과 다르다. 여러분에겐 연필과 스케치북이 있으니까 말이다.

스케치에는 시간이 든다. 함께 여행하는 일행과 싸우지 않은 이상 하루에 기껏해야 몇 장을 채울 수 있을 뿐이다. 따라서 대상을 잘 선택해야 한다. 멋진 것들을 열심히 관찰하고 그중에서 적합한 대상을 찾아야 한다는 뜻이다. 어쩌면 여러분은 그날의 경험을 요약하거나 대표할 수 있는 파노라마 형식을 택할지도 모른다. 혹은 상상력을 사로잡는 독특한 디테일에 끌릴지도 모른다. 어떤 주제를 선택하든 거기에 일정 시간을 투자해야 한다.

　그림을 그리고 연구하고 분석하는 과정에서 우리는 사물을 단순히 보는 게 아니라 주시하게 된다. 무언가를 주의 깊게 주시했다면 우리는 그것을 이해하고 기억할 수 있다.

　오래된 스케치북을 뒤져보면 오랫동안 잊고 있었던 장소, 사건, 감정 들이 바로 떠오른다. 그림을 그리던 당시 상황, 함께 있었던 사람, 그때의 분위기와 주변에서 일어났던 일들까지 모두 떠오를 것이다.

　스케치북에는 여러 가지 형태가 있다. 스프링으로 제본된 커

다란 스케치북부터 휴대하기 편한 노트 형태까지. 스케치북을 고를 때는 그것을 가지고 다녀야 한다는 사실을 잊으면 안 된다. A3 크기의 스케치북은 보기만 해도 흐뭇하지만 과연 배낭에 넣을 수 있을까? 그렇게 큰 스케치북을 편안하게 펼쳐놓고 붐비는 인파 속에서 그림을 그릴 수 있을까? 필자는 A5(15cm× 21cm, 6″×8″) 또는 A6(10cm×15cm, 4″×6″) 크기의 하드커버 스케치북을 선호한다. 이 정도 크기는 가방이나 외투 주머니에도 충분히 들어간다. 하드커버는 펼쳤을 때 왼쪽과 오른쪽을 모두

지탱해주기 때문에 마음껏 펼쳐놓고 양쪽을 오가며 그릴 수 있다. 무엇보다 조잡한 커버가 붙은 싸구려 스케치북은 사지 말기 바란다. 그런 스케치북은 그림을 그리려고 하면 표지가 금방 휘어버린다.

스케치북을 자신만의 일기장이라고 생각하자. 스케치나 메모를 할 때 다른 사람을 의식할 필요는 없다. 군이 근사하게 마무리하지 않아도 된다. 여러분의 눈을 사로잡고 영감을 불러오는 사물들을 기록하면 된다. 앞의 그림들은 필자가 마드리드의 프라도 미술관에 갔을 때 그곳에 전시된 그림들의 디테일과 구성을 간단히 메모하고 조각품들을 스케치한 것이다. 이중 어떤 건 나중에 그림이나 일러스트 작업을 할 때 영감을 줄 것이다.

미술관을 관람한 후 문화 활동에 지친 아이들은 공원에서 놀고 싶어 안달이었다. 아이들이 노는 동안 필자는 버려진 키오스크를 스케치했다(옆의 오른쪽 그림). 스케치북을 가지고 다니면 언제든 그림을 그릴 수 있고, 평소 같았으면 미처 보지 못하고 지나쳤을 좋은 소재들을 발견할 수 있다.

TIP 스케치북의 앞표지와 다 쓴 페이지를 커다란 고무 밴드로 감아두면 그림을 그리는 동안 종이가 바람에 날리는 것을 막고 스케치북을 닫았을 때 책갈피 역할도 한다.

100

퇴비로 쓰기

여러분이 책임감 있는 시민이라면 먹고 남은 채소를 음식물 쓰레기봉투에 넣을 것이다. 그런데 좋은 퇴비를 만들려면 주방에서 나온 '녹색' 쓰레기와 깎은 잔디 외에도 같은 양의 '갈색' 물질이 필요하다. 예를 들면 낙엽이나 판지, 나뭇조각 같은 것 말이다. 그러니 연필 깎은 부스러기와 몽당연필도 그냥 버리지 말고 한데 모아놓자. 인류 역사상 가장 쓸데없는 일처럼 들리겠지만(게다가 인류는 쓸데없는 일을 굉장히 많이 했다) 다시 잘 생각해보길. 매년 20억 개의 연필이 소비되고, 이것은 엄청난 양의 쓰레기가 된다. 그러니 벌레들에게 먹을 것을 준다고 생각하고, 옳은 일을 했다는 뿌듯함을 느껴보자.

101

최후의 제스처

책임감 있는 시민인 우리는 아이들에게 폭력은 옳지 않다고 가르친다. 하지만 강력한 펀치를 날려야만 해결되는 상황도 드물게 있게 마련이다. 우리는 그동안 여러 페이지에 걸쳐 연필에 대한 존경심을 키워왔다. 그런데 연필은 최후의 순간에 사용하는 강력한 무기가 될 수도 있다.

회의실에서 열띤 회의를 하던 도중, 가시 돋친 말이 한 번만 더 오가면 애써 두르고 있던 예의라는 베일이 찢어지고 편견과 야심, 무관심, 고정관념이 그대로 드러날 상황이라고 해보자. 그런 위험한 상황에서 이성과 정의의 수호자(=여러분)라면 연필을 정의의 칼처럼 휘둘러야 한다. 연필을 반항적으로 흔들어라. 간담이 서늘해질 정도로 차가운 시선을 보내면서 도전적으로 상대방을 가리키자. 그리고 여러분의 주장을 강조하기 위해 연필로 노트를 있는 힘껏 찔러라. 이런 무기가 있는데 어떻게 정의가 패배할 리 있겠는가? 안타깝게도 인간의 완고함은 그 한계를 모른다. 여러분의 완벽한 주장과 열정적인 간청이 끝까

지 받아들여지지 않는다면 이제 마지막 박차를 가해야 할 때일지도 모른다.

지금까지 감춰왔던 최후의 제스처가 있다. 이것은 반드시 필요할 때만 신중하게 사용해야 한다. 한번 사용하면 돌이킬 수 없기 때문이다. 먼저 회의에 모인 모든 사람이 여러분을 주목하게 한다. 빠져나갈 통로는 미리 확보해둘 것. 점점 격해지던 연설이 마침내 마지막 부분에 이르렀을 때, 연필을 반으로 뚝 부러뜨려라! 더 이상 할 말은 없다.

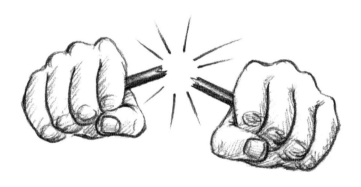

이제 방을 나가도 좋다.

끝

… 어쩌면 끝이 아닐지도 모른다. 이런 쇼를 하는 와중에도 부러진 연필을 계속 쥐고 있을 정신이 있었다면 연필을 다시 한번 살릴 수 있다. 너덜너덜해진 끝을 이어주고(당연히 양쪽이 정확하게 맞아떨어질 것이다) 잘 눌러서 붙인다. 나뭇결은 원래 서로 잘 붙는다. 그다음 테이프로 연결 부위를 단단하게 감는다. 이제 됐다. 여러분의 가장 소중한 도구는 앞으로도 변함없이 튼튼하게 여러 가지 역할을 수행해줄 것이다.

연필의 101가지 사용법

1판 1쇄 펴낸날 2017년 7월 25일

지은이 | 피터 그레이
옮긴이 | 홍주연

펴낸이 | 박경란
펴낸곳 | 심플라이프
등 록 | 제313-2011-219호(2011년 8월 8일)
전 화 | 031-941-3887
팩 스 | 031-941-3667
이메일 | simplebooks@daum.net
블로그 | http://simplebooks.blog.me

ISBN 979-11-86757-18-5 03650

• 이 도서의 국립중앙도서관 출판시도서목록(CIP)은 서지정보유통지원시스템 홈페이지(http://seoji.nl.go.kr)와 국가자료공동목록시스템(http://www.nl.go.kr/kolisnet)에서 이용하실 수 있습니다.(CIP제어번호: 2017015226)